家庭美術館・美術家傳記叢書

蒔光・漆蘊／王清霜

國立台灣美術館 策劃　National Taiwan Museum of Fine Arts

藝術家出版社 執行

照耀歷史的美術家風采

「家庭美術館——美術家傳記叢書」於
民國八十一年起陸續策劃編印出版,網
羅二十世紀以來活躍於藝術界的前輩美
術家,涵蓋面遍及視覺藝術諸領域,累
積當代人對前輩美術家成就的認知與肯
定,闡述彼等在我國美術史上承先啟後
的貢獻,是重要的藝術經典,同時,更
是大眾了解臺灣美術、認識臺灣美術家
的捷徑,也是學子及社會人士閱讀美術
家創作精華的最佳叢書。

美術家的創作結晶,對國家社會以及人
生都有很重要的價值。優美的藝術作
品能美化國家社會的環境,淨化人類的
心靈,更是一國文化的發展指標,而出
版「美術家傳記」則是厚實文化基底的
重要工作,也讓中華民國美術發展的結
晶,成為豐饒的文化資產。

Artistic Glory Illuminates History

In order to organize the historical archives of Taiwan art, *My Home, My Art Museum: Biographies of Taiwanese Artists*, a consecutive series that recounts the stories of various senior artists in visual arts in the 20th century, has been compiled and published since 1992. Accumulating recognition and acknowledgement for their achievement and analyzing their contributions to the development of art in our country, it is also a classical series of Taiwan art, a shortcut to understand the spirit and Taiwanese artists, and a good way for both students and non-specialists to look into the world of creative art.

Art creation has important value for the country and society from which it crystallizes, and for the individuals who create or appreciate it. More than embellishing our environment and cleansing our minds, a fine work of art serves as an index of the cultural status of a country. Substantiating the groundwork of our cultural progress, the publication of these artist biographies consolidates the fine arts development in the Republic of China, turning it into a fecund cultural heritage.

目次CONTENTS

家庭美術館・美術家傳記叢書
蒔光・漆蘊 ╱ 王清霜

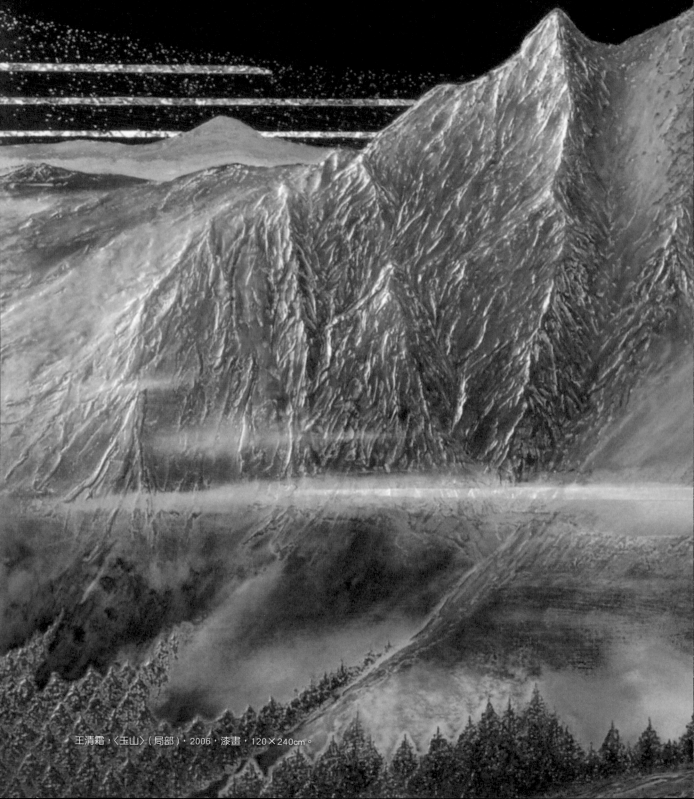

王清霜，〈玉山〉（局部），2006，漆畫，120×240cm。

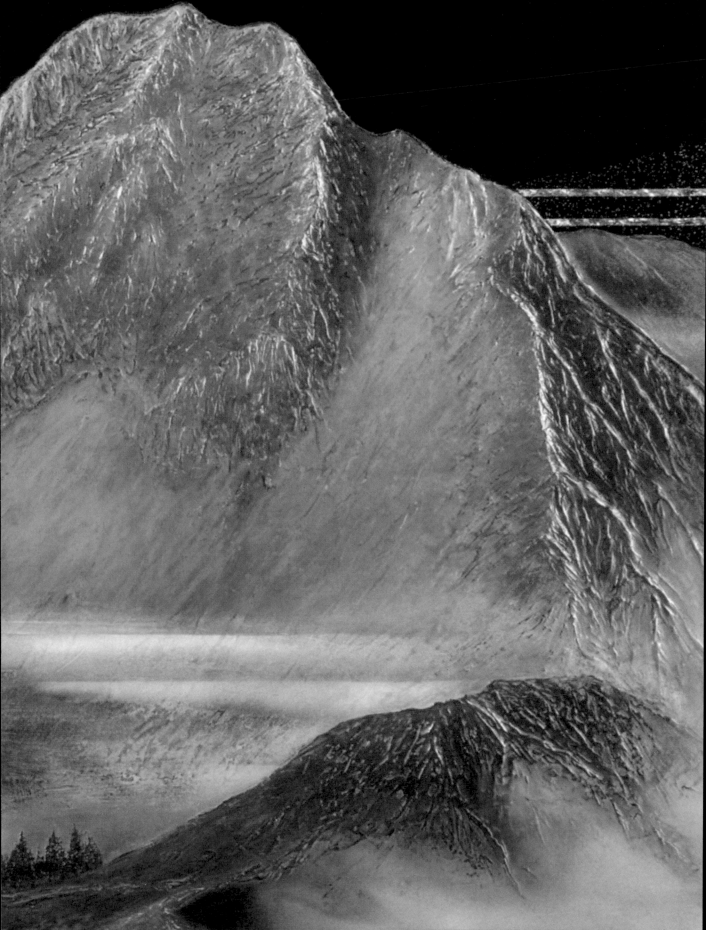

1.

初入漆境

小時候，像大部分的農莊孩子一樣，比較沒有玩的環境，像陀螺，要自己刻、自己刨，然後才拿來玩，所以小時候對工藝漸漸產生興趣。……我們家是開米店，米店的機械，（也）讓我對手工藝有些興趣，所以後來才去讀工藝。

——摘自《臺灣工藝薪傳錄——漆藝人師王清霜》

[本頁圖]
王清霜年少時期留影。

[左頁圖]
王清霜，〈秋意〉（局部），1993，
漆畫，45×36cm。

神岡歲月，心之鄉土

　　1922年，日治時期大正十一年，王清霜出生於臺中州豐原郡神岡庄的圳堵村。如地名所示，圳堵位於葫蘆墩圳的末端，也就是農田灌溉渠道流經之地。這稻田、水渠的豐饒之地，祖籍泉州的王家族親世代在此聚居，堂號「福成」。王清霜的父親王昌在圳堵村經營「福成米店」，育有三男五女，王清霜排行第三，上有一兄一姊，下有一弟和四個妹妹，然而不幸其中兩位妹妹在1935年中部大地震時罹難。

　　福成堂王家向來重視教育，在祠堂設立私塾，敦聘漢學老師教授家族子弟學習三字經、千字文、尺牘、論語、四書等。日治中期現代學校教育已經廣為實施，王清霜八歲時（1929）進入神岡公學校就讀，課堂中以日語講授為主，一到三年級則另有「漢文」課，以臺語教學。到了寒暑假或者晚上時間，王清霜和其他家族子弟一樣，到祠堂中的私塾學習，在現代教育與漢學同時浸濡的環境中成長，這也滋養了他的漢學素養和語言基礎，成為日後專業發展的助力。

　　回想自己對於工藝喜愛的初心，王清霜認為和童年經驗很有關係。因為家中開設米店的緣故，擁有碾米用的機械設備，從小和機械接觸

[左欄]
1926年王家家族紀念照，王清霜當時五歲（前排左2）。

[右頁上圖]
王清霜的漆畫具有獨特的臺灣特色。
王清霜，〈豐收／黃金大地〉，2018，漆畫，95×125cm。

[右頁下圖]
顏水龍是王清霜重要的工藝教育夥伴。圖片來源：藝術家出版社提供。

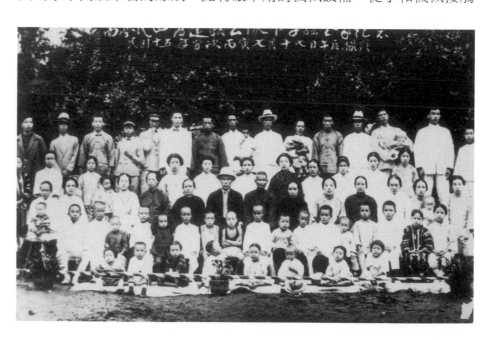

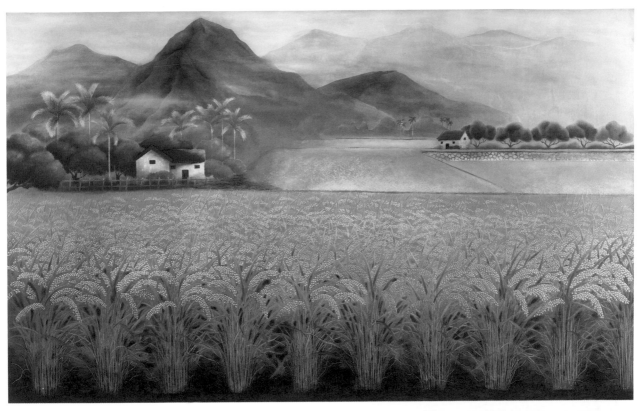

的經驗，讓王清霜對於機具操作和手作加工很早就產生興趣。而在農村質樸的物質生活環境裡，孩子們的玩具都得靠自己，他以陀螺為例，想玩就要從刨、刻製自己動手做，才有得玩。對於工藝的興趣，就是這樣和環境、材料的直接接觸，以及強烈的需求動機中一點一滴衍生的。和他的重要工藝教育夥伴顏水龍一樣，童年時在田間就地取材的製作經驗和成就感，成為這兩位臺灣工藝巨人一生投入工藝的原點。而農村生活滋養出對土地、自然的感受力，使他們的作品也是那麼動人，具有獨特的臺灣特色。

　　王清霜十四歲（1935）從神岡公學校畢業後，進入8公里外的岸裡公學校補習科繼續學業。然而

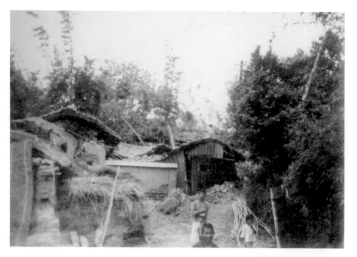

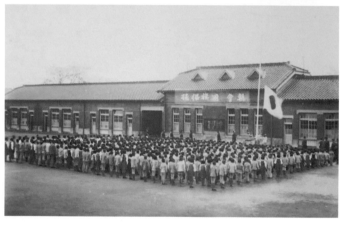

剛就學不久，卻遭逢臺灣中部的重大天災「新竹——臺中地震」（習稱「臺中大地震」）。1935年4月21日清晨6點，芮氏規模7.1級的大地震重創當時的新竹州南部到臺中州北部的大部分地區。除了以土埆厝為主要結構的民居大量倒塌，火車站等公共建築也受創嚴重，電話、電信中斷，自來水管破裂、鐵道扭曲，而新竹、臺中州原本著名的製帽等手工業更是受到重大打擊，輕工業幾乎全毀。這次大地震中，超過三千人喪生，僅在豐原、神岡一帶就有將近一千五百人失去性命。王清霜兩個年幼的妹妹，也因為來不及逃出而罹難。而圳堵村受災嚴重，王清霜的住家和王家的祠堂在這次震災中全毀。地震的記憶，刻印在年少的王清霜心中，迄今未忘。

　　岸裡公學校校舍同樣在震災中損毀，直到1936年復建工程竣工。因為這場重大天災，王清霜在岸裡公學校的學業也暫時中輟，一年後再次復學，1937年才完成學業。

　　而原本一年的補習科學業完成，應該再繼續攻讀中等學校，但是在殖民統治的差別教育政策下，臺灣人的升學管道狹窄，競爭非常激烈，王清霜回憶臺中當時的中等學校只有七所，包含師範、一中、二中及農業、商業、工業及工藝等四所技術學校，其中商業和工藝是私校，二中甚至只開放給日本人就讀。另一方面，排行第三的王清霜認為自己相較於兄姊沒有承擔祖業和照顧幼弟妹的壓力，如同古諺所言，與其「賜子千金，不如教子一藝」，因此決心報考工藝和商業兩所私立學校，而其中「私立臺中工藝專修學校」更是全臺灣唯一一所私立工藝學校。

王清霜（第 2 排左 2 側身者）
與同學從私立臺中工藝專修學
校畢業的合影。

初遇漆藝，專業扎根

　　1937年，臺灣歲十六歲的王清霜考上「私立臺中工藝專修學校」，
另一所同為私校的商業專修學校則沒有錄取。王清霜當時還不太知道什
麼是漆工藝，僅只單純的懷抱著想取得一紙學歷的盼望。雖然如此，
私立臺中工藝專修學校的錄取率只有三成，能夠考上實在
是不容易的事。王清霜回憶，當時的同學幾乎都有「被漆
咬」（對於生漆所含的漆酚過敏）的經驗，但是沒有一個
人退出，因為能夠考取真是太不容易了，必須堅持下去取
得文憑。

　　年少的王清霜不熟悉漆工藝，就和當時大部分的臺
灣人一樣。漆器是日本人生活中不可或缺的用品，碗、
盤、家具都可能是漆器；但是對於臺灣人來説，除了少數
用品，漆器並不經常在生活中使用，臺灣本地也沒有天然
漆的生產。日治時期開始，為了符合日本內部對於漆的需
求，也提供給臺灣內部新興的用途使用，例如鐵路建設

王清霜家旁邊種植了一棵漆
樹。圖片來源：王庭玫攝影提
供。

山中公身影。

等，1921年（大正十年）總督府殖產局山下新二技士從越南河內引進漆樹，五年後確認試種採收成功後，開始大量移植「安南漆」樹到臺灣的新竹竹北、苗栗銅鑼、彰化八卦山，以及後來的臺南玉井等地區種植，臺灣才開始有生漆的量產。而除了漆樹的種植和天然漆的生產，漆器工藝也在日治時期的臺灣開始發展。臺中工藝專修學校的校長山中公（1886-1949），就是臺灣漆工藝發展的關鍵人物。

山中公本名甲谷公，來自日本四國香川縣高松市，原本就是漆藝傳統深厚的地區。他畢業於東京美術學校（今日的東京藝術大學前身）漆工科，於1916年來到臺灣，並且入贅成為當時臺中高級日式料亭「富貴亭」主人山中龜治郎的女婿。富貴亭是日本人商務聚會的熱門餐廳，因為以日本料理為主，原本就需要使用大量漆器餐具，具有漆藝專業背景的山中公於是運用富貴亭周邊的空地搭建日式平房充當工廠，開設「山中美術工藝漆器製作所」。

製作所位在當時的臺中市新富町二丁目六番地（今日三民路、中山路、民族路之間），除了供應富貴亭所需的餐具，也生產著名的「蓬萊塗」漆器供來臺觀光的日本人或臺日往來者購買，作為富有臺灣風情的伴手禮，也是臺中州的代表性商品之一。

山中公研發的「蓬萊塗」將臺灣的特色風景、物產、民情風俗等以素描寫生的方式繪稿，繼而運用粗獷樸真的手法雕刻於木胎體上，再施以漆的技巧。臺灣的鳳梨、香蕉、木瓜樹、原住民的杵歌、織布的景象等，一一成為漆器的特色圖樣，充分表現日本人眼中熱帶臺灣的「地方色」。山中公經常在臺灣四處踏訪，喜愛臺灣的在地風情，這些踏訪的感受也轉化為「蓬萊塗」的設計。繼山中公之後，也有許多漆器製作者加入「蓬萊塗」的製作，也因此融入更多元的傳統漆器技法，不僅限於單純樸拙的雕刻方式。

「山中美術工藝漆器製作所」可說是當時首屈一指的漆器工廠，聘

請來自日本四國、會津、琉球等地的漆工師傅，也有福州師傅負責漆畫和木胎體的製作生產。除此之外，也聘用臺灣本地的工人和學徒，1986年得到薪傳獎的陳火慶藝師（1914-2001）就是在1927年進入製作所當學徒而開啟漆藝生涯。雖說是工廠，以生產為主，然而山中公的經營已具有工藝學校的初步理念和雛形。根據陳火慶的回憶，在生產空檔之餘，山中公不吝

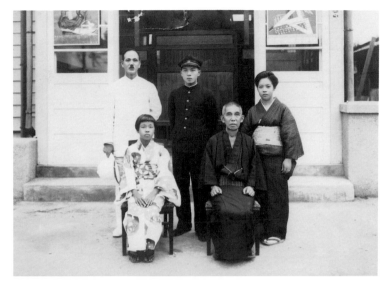

山中公（後排左1）於私立臺中工藝專修學校前與家人合照。圖片來源：國立臺灣工藝研究發展中心典藏。

指導學徒繪畫、寫生，甚至雕刻、版畫等技巧。而因為製作所的成績優異，漆器可說是臺中州引以為傲的特色產業，甚至慶賀天皇登基的「獻上品」，臺中州廳都委由山中美術工藝漆器製作所製作，陳火慶就曾回憶當時全所不分晝夜投入製作的景象。

1928年（昭和三年）臺中州政府為了鼓勵漆工藝的發展，設立「臺

【關鍵詞】蓬萊塗

「塗」也就是日文「漆器」之意，而「蓬萊」則是日人對於臺灣等島嶼的別稱，「蓬萊塗」也就是「具有臺灣特色的漆器」。

臺灣少見日式漆器，漆的運用，多半是家具和謝籃等器物的塗裝。然而對日本人而言，漆器卻是日常生活不可或缺的一部分。山中公經常聽聞富貴亭的客人提到臺灣民間漆器多是漢式風格，沒有臺灣本身獨有的風土特色，於是山中公將自己經常走訪臺灣各地看到的風土人情融入漆器的設計，研發出稱為「蓬萊塗」的特殊風格，大受好評，也成為來往日臺商旅的熱門伴手禮。

山中公受高松「讚岐雕」技法啟發製作的蓬萊塗硯盒，以香蕉樹和原住民搗杵為圖樣。圖片來源：國立臺灣工藝研究發展中心典藏。

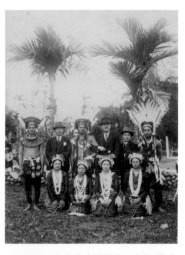

1928年，山中公（後排右3）在臺中東勢與友人及原住民合影。東勢為臺中州農業組合的林場，也是蓬萊塗木胎體的原料產地。圖片來源：國立臺灣工藝研究發展中心典藏。

[上圖]
私立臺中工藝專修學校。

[下頁]
私立臺中工藝專修學校校詩。

中市立工藝傳習所」（位於臺中公園內的物產陳列館，後搬遷到他址——今日臺中第二市場對面），聘請山中公擔任「主事」（主任）。1931年更將傳習所全權委託山中公經營，市政府僅提供經費。1936年傳習所再依〈私立學校規則〉改制為「私立臺中工藝傳習所」。1937年又改為「私立臺中工藝專修學校」，是正規學制內的中等學校。同一年，王清霜錄取入學，成為第2屆學生。而陳火慶出師後，也留在傳習所和後來的工藝專修學校擔任漆工指導，只是王清霜當時並未認識陳火慶，反而是多年後成為陳火慶傳習計畫的偕同教師。

「私立臺中工藝專修學校」分為漆工科和木工科，學生都必須學習學科與術科。學科科目和一般中學校一樣，學習國語、數學、體育、修身等科目，校方聘請臺中其他中學校各科目的老師兼任，漆工科和木工科一起上課。術科則依專業科別而有不同的課程，王清霜所就讀的漆工科必須修習工藝史、美術、材料學、圖案設計、漆藝技法與理論、胎體製作、器物製作等課程。其中日本美術史的教學，以日本正倉院、博物館所典藏的國寶漆器為例，解說器型設計、製作技巧和鑑賞方法，對於美感和技術的養成具有深厚的影響。

就讀漆工科的三年期間，第一年學習的是工具整修和基本技法，第二年開始試做漆盤、漆盆等漆器，第三年則是畢業製作，由老師指定題目，如小屏風、桌椅等，學校辦理畢業展，會展中完成作品提供販售，售出所得則歸給學校。工藝學校還設有一個合作社，並有株式會社臺中工藝品製作所接受訂單。學校僱有師傅和員工負責商品的製作，學生的作品也一起販售，可說知識的傳授、技術的訓練、美感設計的養成和產

[右頁上圖]
日常英文課程剪影。

[右頁下圖]
體育課王清霜（後排左3）與同學合影。

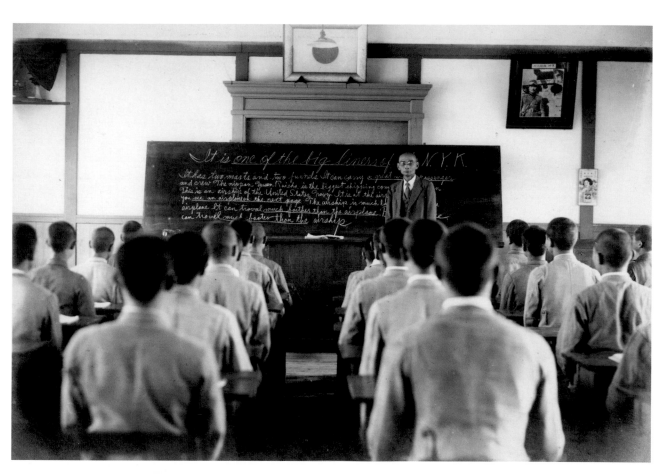

17

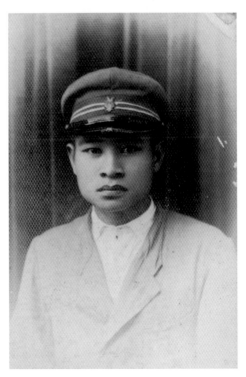

業的實習都兼顧了。

　　私立臺中工藝專修學校的管理嚴格，對於學生的學、術科表現和生活教育都要求很高。王清霜回憶當年的在校生活，提及如果學生的作業表現沒有符合標準，必須要自己透過晚上和假日時間反覆練習、琢磨補作，直到達到老師的要求為止。就像是磨刀這樣的基本功，如果學不會磨刀，就沒有辦法削製刮漆用的刮刀，所以課堂裡外都要靠自己用心練習，觀察課堂示範的手勢和力道，課後反覆演練，直到熟稔為止。

　　從不知道漆為何物，到以漆藝為畢生職志，十六歲到十九歲在「私立臺中工藝專修學校」期間嚴格的訓練，技術、人格、美感厚實基礎的養成，可說是王清霜

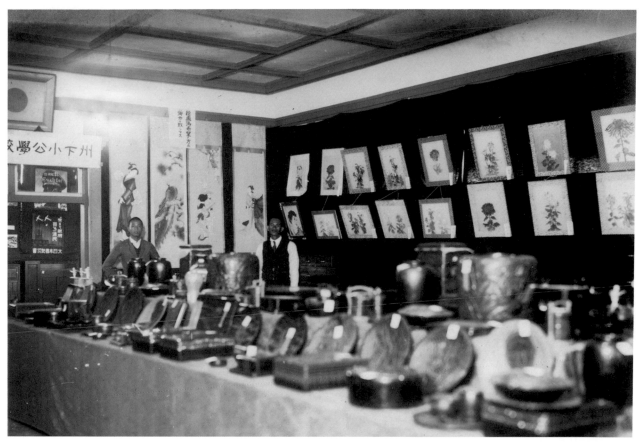

最為關鍵的人生階段。

　　1940年（昭和十五年）王清霜以優異的成績畢業，經由校長山中公的推薦，前往母校東京美術學校進修，當時一同前往的，還有第1屆學長，後來也是臺灣漆藝界的重要藝師賴高山。當時的東京美術學校設有繪畫科、雕塑科和工藝科，顏水龍就是畢業於繪畫科。王清霜並沒有正式入學，而是經由山中公介紹直接進入河面冬山（1882-1955）的「體漆工房（日文：体漆工房）」學習。

〔上圖〕漆工科畢業展會場一景。
〔下圖〕王清霜（左）與賴高山前往日本行前合影。
〔左頁上圖〕漆工科實作課程上課情形，後排右1為山中公校長，後排右2是王清霜。
〔左頁下圖〕王清霜於私立臺中工藝專修學校的畢業照。

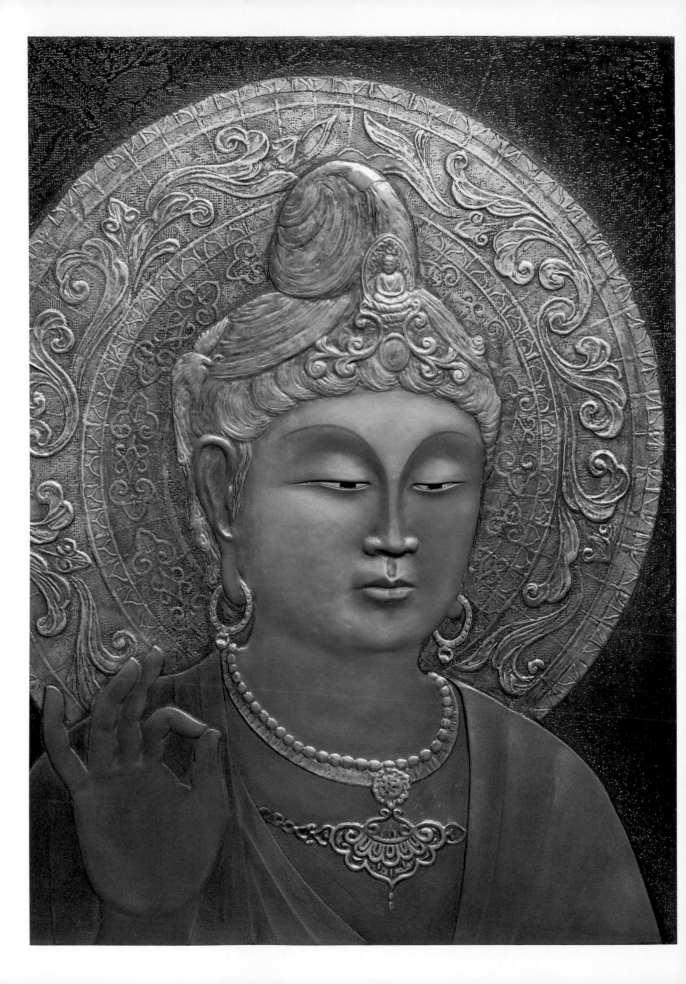

2.

赴日深研

抵達日本的王清霜，首次和「蒔繪」相遇。這熠熠透亮、發出悠長光澤的日本正統漆藝表現，是在殖民地工藝學校的學習沒有辦法接觸到的。王清霜首次感受漆的文化厚度、社會的看重，以及真正的漆藝職人一絲一毫未曾鬆懈的自我要求。在傳統工房中「蒔繪」的學習、美的養成，以及工房之外設計、雕塑專業的進修、眼界的開拓，使王清霜真正成為漆藝的王清霜。後來他曾這麼對晚輩說：「學習不夠深不夠廣，便缺乏器度，在工藝這條路上能不能走長久，器度是一大關鍵。」

——引號內文摘自《王清霜 100+ 漆藝巨擘百歲特展》80 頁

[本頁圖]
1943 年，王清霜（左）與友人合影。

[左頁圖]
王清霜，〈菩薩〉（局部），1998，漆畫，
60×45cm。

大師啟蒙・求藝若渴

1940年，十九歲的王清霜啟程前往東京，暫時離開熟悉的農村景致。此時已是太平洋戰爭前一年，國際情勢詭譎，日本境內滿是開戰前的氣氛。青年王清霜在這個時候來到東京，面對的是物資上的困頓，以及臺籍身分所帶來的排斥隔閡，然而經歷大正近代化轉變的日本工藝美術，帶給青年王清霜極大的震撼，決心一生投入漆藝。

位於上野的東京美術學校，1887年創立，1949年與東京音樂學校合併為今日的東京藝術大學，創校以來始終是日本美術界的翹楚，也吸引許多來自中國、朝鮮、臺灣的學子到此就讀。而影響臺灣近代繪畫發展的「臺展」（臺灣美術展覽會）、「府展」（臺灣總督府美術展覽會），許多審查委員更是來自東京美術學校，包括王清霜的老師和田三造（1883-1967）就曾經受邀來臺評審。

東京美術學校創立第二年就在原本僅有的繪畫、雕塑二科之外加設漆工科。王清霜也提到：「我到日本之後，發現日本對於從事漆藝的人員評價很高，例如日展審查委員的待遇幾乎等於是縣長級的，此時才真正深刻感受到應該認真去學習漆藝。」（摘自《王清霜漆藝創作80回顧》109頁）可見漆藝在日本受到重視的程度。

[左圖]
1942年，王清霜攝於東京宿舍前。

[中圖]
東京宿舍一角。

[右圖]
河面冬山身影。

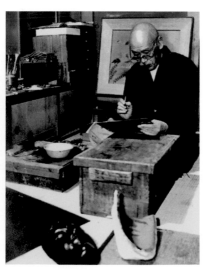

王清霜於日本求學時的圖案
習作。

　　王清霜抵達東京後，直接進入「體漆工房」向河面冬山學習。河面
冬山畢業於東京美術學校漆工科，和山中公是同窗好友，也同樣都主修
蒔繪。王清霜從臺中工藝專修學校畢業之際，山中公將表現優異的王清
霜引介給河面冬山。

　　河面冬山是廣島人，在東京美術學校漆工科期間師事六角紫
水（1867-1950）學習蒔繪。他的漆藝之作獲得「文展」（文部省美術展
覽會）的特選及「無鑑查」的殊榮，並受聘為宮內省專責製作皇室御用
品，完成許多傑出的作品，在王清霜赴日時已經是日本漆藝界的重要人
物，更於1953年獲得文化勳章。而在日本研修期間，王清霜也受教於

昭和
16, 8, 19
民國：30年
於：日本
年齡：19歲

16.8.19

16.10.9

16.11.26.

[本頁、左頁圖]
王清霜於日本求學時的圖案習作。

畫家和田三造以及羽野禎三（1902-1993）。和田三造於1932年擔任東京美術學校圖案科的主任，打破過去著重日本畫古典式的圖案教學，強調「設計」的真意，開放創作、取材，使設計更能連結現代生活。

和田三造於1930年（昭和五年）出資設立「體漆工房」，邀請河面冬山指導及製作。經由山中公的推薦，王清霜因而能夠進入一般人難以進入的體漆工房，正式學習日本正統的漆工藝，尤其是「蒔繪」這項繁複精緻的代表性技術。

蒔繪──眼界與美感的鍛鍊

「蒔繪」（蒔絵），可說是日本最具代表性的漆藝技法，日文「蒔」、「絵」兩字，也就是「撒上」（蒔）的「畫」（絵）之意，將金、銀等金屬箔片或粉末，細緻地撒在勾勒好圖案的漆器胎體上，再罩漆研磨而出的技術，能夠製造出微妙的層次變化，展現幽微到燦亮的高貴之感。日本近代積極參與許多國際展覽會，行銷傳統美術工藝，蒔繪漆器就是最受好評的產品之一，在國內也受到重視，積極培養人才。

蒔繪工具。

蒔繪有許多技法，包含「平蒔繪」、「研出蒔繪」，以及王清霜特意鑽研的「高蒔繪」等。「高蒔繪」是在圖樣上先以漆或炭粉、黃土粉、燒錫粉等粉作堆高再撒上金、銀或金屬粉，營造出如同淺浮雕的立體效果，能夠表現高低起伏、稜角分明所折映的熠熠光輝。王清霜的代表之作〈玉山〉（P.6-7）就精彩展現了「高蒔繪」的特色。

山中公和河面冬山都是以蒔繪為主修，但是蒔繪的材料和工具非常講究，而日治時期在臺灣的漆器發展是以地區性的產業為主，有量產的

需求，較不適合蒔繪的運用，因此臺中工藝專修學校只有教授描金，沒有蒔繪的課程。日本本土，則是在戰爭時期金屬極為珍貴的情況下，並不容易看到蒔繪的製作，然而河面冬山主要是為皇室製作御用品，王清霜得以在體漆工房中看到傳統蒔繪繁複細緻、層次豐富華美的製作過程，眼界大開，從此一心追求，從未停迄。

體漆工房主要分為實作和藝術兩大部門，王清霜在藝術部門學習。工房供應的對象都是皇室和政府要員，案量也極為龐大，因此不僅只是會做漆，還要能夠做出符合標準、最好的漆器。王清霜在這裡從零做起，接受嚴格的訓練，每一項基礎工作都要做到完美無瑕，如果稍有疏失，就一再重來，直到達到標準才能進行到下一個階段。王清霜曾經因為沒有達到標準而被喝斥，但這個經驗也成為提醒自己努力不懈、拼命練習的動力。

這段在工房中的磨練，更奠定王清霜蒔繪運筆的厚實基礎。河面冬山看重王清霜從小在私塾中養成的書法能力，指定其負責餽贈酬酢類型的器物製作，其中最主要的訓練就是將書法運筆轉為漆繪。而這段訓練的過程更呈顯，除了技術的醇熟，卓越的工藝更是藝術美感、文化素養，以及生命靈思的匯聚。因此藝術、文化的學習累積，非常重要。

王清霜手稿筆記，記錄日本蒔繪的起源。

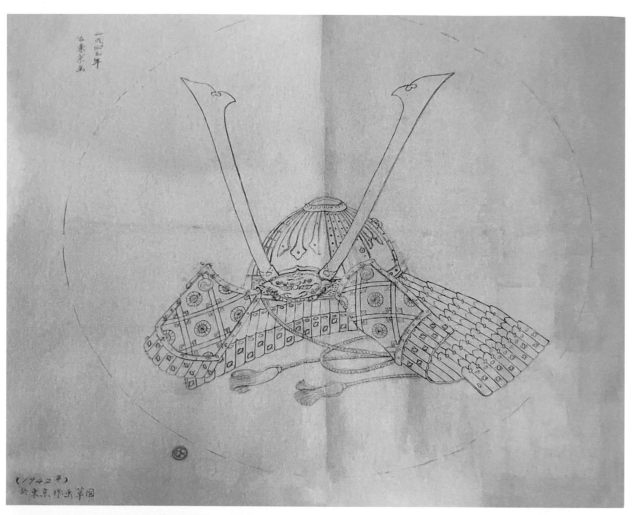

一九四二年
右東京○○

(1942年)
於東京 作兜草圖

　體漆工房除了漆器的製作，也邀聚多位名師在此講學，尤其許多在東京美術學校任教的老師，如教授色彩學和圖案學的和田三造，以及同校任教的羽野禎三也在工房擔任設計指導。

　看到工房的同學為了精進技藝另外安排課程，王清霜也拜託父母在經濟上支持，為了把握學習的每一個機會，王清霜白天跟隨河面冬

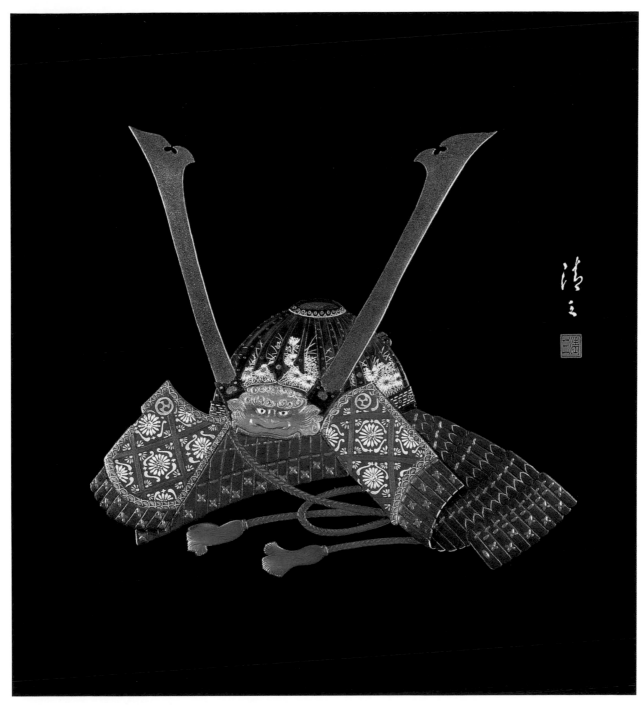

王清霜，〈兜〉，1997，50×45cm。

[左頁上圖] 王清霜於日本求學期間參觀博物館後，以日本戰盔文物為描繪對象的設計圖稿，1997年時則依這張圖稿完成作品〈兜〉。
設計圖 51×57cm，左上角註記「一九四三年在東京畫」。
[左頁下圖] 1957年，王清霜（中）訪日時與擔任石川縣立工藝學校校長的羽野禎三（左）合影。

王清霜珍藏的熊田耕風畫冊中的一頁。

山老師學習，晚上則到東京圖案專門學校學習圖案，也就是「設計」。除了美術工藝商品需要的設計訓練，王清霜還在熊田耕風的「薰草社」學習繪畫。

　　為了掌握河面冬山所傳授之「高蒔繪」的浮雕立體感，假日期間，王清霜特地從東京趕到大阪，再轉車到大阪東北部的守口市向黑岩淡哉（1872-1963）學習雕塑。隨著河面冬山的案子在大阪、京都作業，王清霜也到位於大阪天王寺，知名的精華美術學院學習「圖案」。精華美術學院由自美學成歸國的松村景春（1882-1963）於1911年設立，目標在於培養繪畫及工藝圖案設計人才以製作工藝產品，輸出國際。精華學院風氣開放，教學活潑，王清霜在這裡持續學習到1943年。

　　在日本的生活困頓，連食物都仰賴配給，王清霜回憶當時工房僅配給兩餐，而街頭上糧食缺乏，能夠買得到的只有海菜類，以及將稻草磨

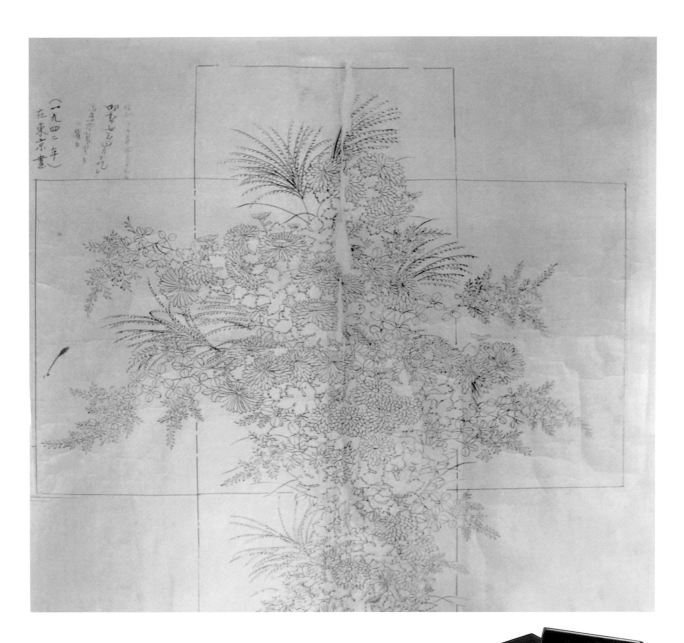

成粉摻入麵粉做成的燒賣，甚至大排長龍，王清霜感嘆若是在臺灣至少還有自己種的番薯葉能夠果腹。父母不時從家鄉寄來食物，並且屢次在書信中提到，如果太苦，那麼就提前返臺。然而王清霜對於精進漆藝的熱切渴望，使他從未感受到精神和體力的貧瘠，涓滴時間都是寶貴的累積。

　　1944年（昭和十九年），戰事緊迫之際，王清霜的學業被迫中斷，

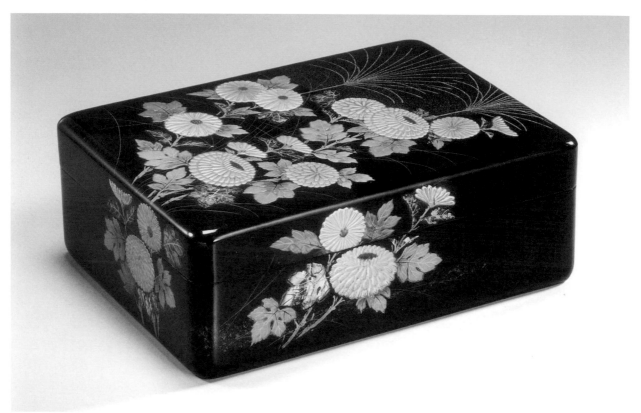

也接獲兵單,父母十分憂心,後來因為眼疾得以回臺。然而回家之路迢遙,但不完全是因為從日本搭船回臺灣需要二十天,而是在戰局紛亂中諸多不確定,像是上船前擔憂可能無法上船,而上了船之後則恐怕無法啟程,即使好不容易啟航,戰爭正熾,前程未知,隨時可能遇到危險。

王清霜回憶,當時從日本搭船回到基隆港大約二十天,同時啟程的共有十五艘船,有些前往印尼和菲律賓一帶,船隊之後還有兩艘戰艦護送,但是啟航未久就被美軍潛艇包圍,甚而尾隨在後。這二十天,王清霜心中著實煎熬,而手上漆瘡未癒,求學時的艱辛、苦撐一幕幕掠過眼前。終於抵達家鄉之際,經不住愴然,更慶幸自己還活著。

而在驚險動盪的旅途中,王清霜堅持帶著的是求學期間蒐集的書籍和資料,其中包含圖案學校的教本、日本漆工藝研究書籍,

以及和田三造親自贈送的雕塑作品等。書本沉重，雕塑更是不輕，都不適合在戰亂流離間攜帶，但是王清霜即使心焦，堅持保有的，卻是這一輩子的珍藏。

　　另一件值得一提的事，是在日研修期間，王清霜發現日本人對於自己名字「清霜」（Seiso）的發音有困難，為了不讓日本人排斥、看輕，他另取與王家族譜有淵源的「太田」為姓，以日本人較容易發音的「清三」（Seizo）為名，在日期間採用「太田清三」。其後王清霜持續使用「清三」為作品落款，包括「省展」和「臺陽美展」，參展時都以「王清三」為名。而藝術作品之外，王清霜創業後採用發音相似的「青山」，作為產品的標示或品牌名稱。

[左圖]　王清霜收藏的和田三造浮雕作品。圖片來源：王庭玫攝影提供。

[右上圖]　作品上的「清三」落款及美研產品上的「青山」商標。

[右下圖]　王清霜在作品〈晨曦〉上的「清三」落款。
　　　　　圖片來源：王庭玫攝影提供。

[左頁上圖]　王清霜，〈文書盒〉，2006，木胎、天然漆、丸金、銀粉、礦物原料，30×22×11cm。

[左圖下二圖]　王清霜帶回的沢口悟一著作《日本漆工的研究》的封面及內頁。

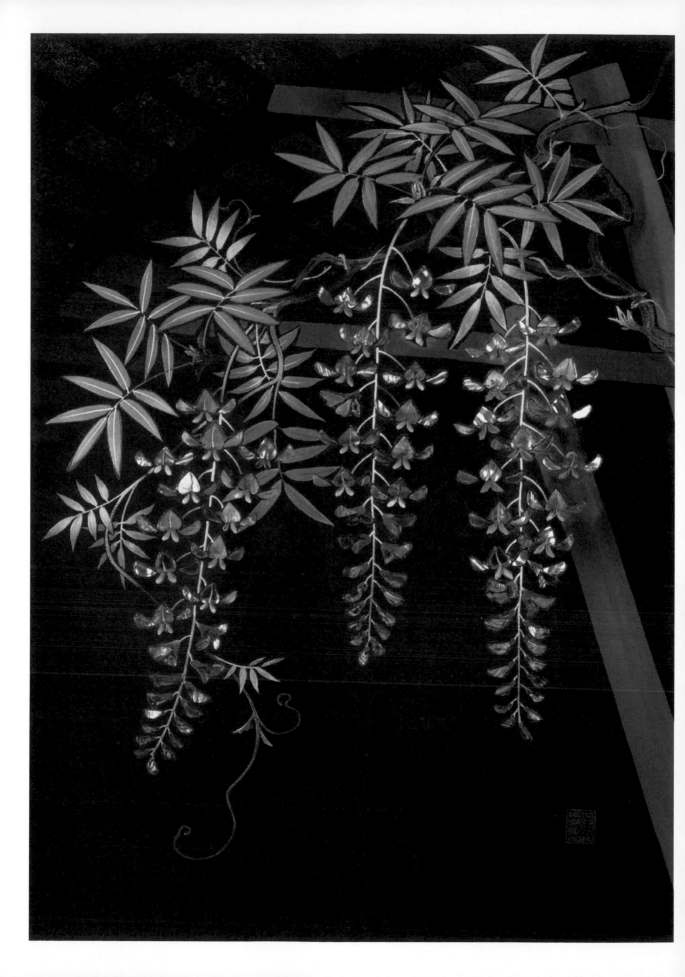

3.

藝之啟程

艱苦習藝,已經十八般武藝齊備、蓄勢待發的王清霜,在二次大戰戰火中終於回到臺灣。只是期待開展之際,卻正面迎向時代轉換的鉅變。在母校臺中工藝專修學校的第一份教職,因為戰爭與政局的影響,還未及教授專業,就要協助收拾關校。而轉職到新竹漆器工廠,同樣也面臨閉廠的變局。雖然喟嘆,在新竹漆器工廠的經歷卻使王清霜得以看見產業的可能與方法,進而創業成立「美研漆器工藝社」,同時藝術的源源創發,也持續成為衝破困頓的出口。只是創業穩定未久,卻接獲顏水龍親自邀約:願不願意一起為臺灣工藝的發展而努力?——已經是四個孩子的父親、事業還在起步的王清霜沒有一點猶豫,即刻啟程。

[本頁圖]
1956-1957 年,王清霜赴日考查留影。

[左頁圖]
王清霜,〈紫藤苑〉(局部),2000,漆畫,
45×36cm。

返校任教

　　1944年（昭和十九年），王清霜經歷千辛萬苦終於回到家鄉。第一個工作是接受母校（私立臺中工藝專修學校）的聘任，負責漆工與美術科目的教學，希望追隨山中公的腳步，培育漆工藝的人才。然而正值二戰戰火熾烈之時，殖民政府在大肚山的軍事設施仍在加緊施工，經常動員臺中市中等學校的學生義務勞動，協助興築防空壕和避難設施等，王清霜常需要帶領學生去做工。除此之外，聯軍轟炸頻繁，空襲警報一來，師生經常需要疏散到防空洞躲避。如此情勢下，學校教學難以常態進行。越接近戰爭尾聲，因為物資缺乏，學生的人數更是越加減少。

1976年，私立臺中工藝專修學校最後一屆畢業生同學會，王清霜（後排右6）與當屆臺、日畢業生合影於臺中公園。

　　返鄉這一年，二十三歲的王清霜也經由媒人的介紹與同鄉陳彩燕結為連理，戰時生活艱辛，不僅迎娶時沒有車子，連相片也沒能拍攝。在隨時可能需要躲避空襲的狀況下，王清霜和迎娶的隊伍要小心翼翼步行5公里，將新娘的花轎迎接回家。當天因為天氣不好，一路順利沒有遇到空襲，王清霜笑稱，結婚還要選個壞天氣呢。

　　1945年8月15日，日本宣布投降，雖然不再躲避空襲，然而物資缺乏，教材也難以取得，而隔年（1946）校長山中公和日籍教師都被遣送回國，校務交由教授商務簿記的兼任老師蘇天乞代理，學校也改名為「私立建國工業初級職業學校」。但是蘇天乞同時兼任沙鹿火車站的站長，並無心於學校的經營，專任教師只剩下王清霜和兩位國語老師（李炳崑、張庚午），以及幾位兼任老師，校務蕭條，學生人數也寥寥無幾，老師們更是半年都沒能領到薪水。為了解決營運問題，王清霜與顏水龍等人一起拜會時任臺灣省政府委員和彰化銀行董事長的林獻堂（1881-1956）。林獻堂引介草屯的民意代表擔任建國學校的校長，但

是這位民代提出學校需先達到收支平衡，他才願意擔任，協商因而破局。

這間全臺唯一的工藝學校所面對的窘況，經由《和平日報》的披露，終於引起許多社會人士的關心，當時定居臺中，積極從事社會運動的女性革命家謝雪紅（1901-1970）更親自到校，表達願意提供協助，募款買下並由十多位社會人士籌組董事會，1947年1月則是由《和平日報》副經理，同時也是「臺灣人民協會」理事的林西陸擔任董事長，於臺中市呈請校董會立案。然而隔月就發生二二八事件，謝雪紅、林西陸等人成為通緝整肅的對象，4月分學校就遭到政府廢校關閉。

二二八事件後，謝雪紅組成民軍，在中部地區對抗國民政府軍隊，部分建國學校的學生也加入著名的「二七部隊」。而4月分局勢較為平息時，校方收到廢校公文，王清霜趕忙為學生的轉校和出路事宜四處奔波，將剩下的三、四十位學生轉到臺中工業學校（今臺中市立臺中工業高級中等學校）和農業學校（今國立中興大學附屬臺中高級農業職業學校）。這樣堅守崗位直到最後一刻的態度，贏得學生的尊敬和信任，一位學生的兄長，便引介王清霜到新竹漆器工廠工作。

自1944年返鄉回校任教，到1947年4月廢校離開，王清霜在母校不到三年的期間，經歷時局的動盪，以及成立家庭的人生變化，1946年長男王賢國出生，初為人父。雖然如此，在動盪中王清霜的創作意念似乎更為豐沛，加上受到畫家李澤藩（1907-1989）的激勵，王清霜自1946年起持續創作參與「全省美展」，屢屢獲獎。這個時期王清霜的參展作品並非漆畫，而是膠彩畫與雕塑（乾漆）。

《和平日報》日文欄披露工藝學校財政困難的窘狀。

37

工藝產業的初聲

私立建國工業初級職業學校結束後，學生的兄長引介王清霜到「臺灣工礦公司玻璃分公司新竹漆器工廠」就職，而這位兄長，就是現代陶藝之父林葆家（1915-1991）。他當時擔任臺灣工礦苗栗陶瓷廠廠長，和王清霜同樣都是神岡人，彼此熟識。而新竹漆器工廠在日籍廠長和技術人員返日後，缺乏技術專業者，當時新任廠長李崧齡於是推薦王清霜給臺灣工礦玻璃分公司總經理陳尚文，聘請王清霜擔任新竹漆器工廠的工務課長，擔任技術指導、設計和管理。陳尚文自東京工業大學畢業，曾經擔任省政府建設廳長，戰後是日產接收的委員。

陶藝家林葆家作陶神情。圖片來源：藝術家出版社提供。

臺灣工礦公司是戰後接收日產所建立的省營公司，總共有十二個分公司，也就是日治時期日本人在臺經營的中小企業的整合，包含林葆家服務的窯業分公司，以及王清霜就職的玻璃分公司等。其中玻璃分公司的主要業務除了玻璃類產品例如光學儀器、化學用具、燈管燈泡玻璃等等，也包含電鍍金屬胎漆器（Alumite漆器）的生產。另外與漆業有關的，還有工礦公司旗下的油脂分公司所接收的銅鑼漆精煉廠。

王清霜服務的工廠，是玻璃分公司的第四工廠，後來改稱新竹漆器工廠，前身是日治時期的「理研電化工業株式會社新竹工廠」，專門研發製造電鍍金屬胎漆器，是當時全日本設備最新進、規模很大的漆器工廠，以現代化製造流程提升生產效能。漆器工廠位在新竹市東勢里，建坪約有4000坪，廠內設有製材作業室、車床作業場、下塗作業場、研磨車床、上塗噴漆室、手塗室、塗裝風呂（塗裝後置放蔭乾之蔭室）、圖案堆錦作業場、包裝部等。一貫化的現代生產流程與規模，即使在日本也是首屈一指。

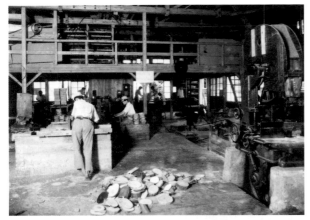

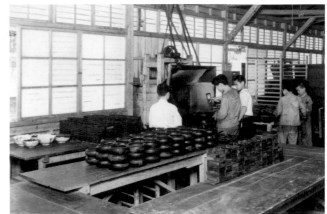

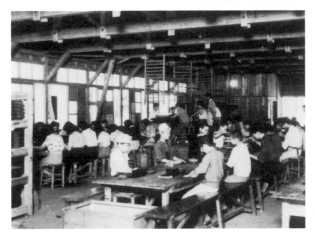

　　設廠之初，理研聘請曾擔任沖繩縣工業指導所漆工部主任的生駒弘（1892-1991）技師為廠長，生駒弘不僅帶來在沖繩時的產業發展經驗、技術研究成果，也帶來沖繩的漆工藝技師到理研培訓臺灣員工，並運用沖繩的漆工藝特色「堆錦」在產品中成為主要紋飾技術。

　　工廠所需要的木材、天然漆等材料，臺灣都能夠自給自足，營運也逐漸平穩，然而隨著太平洋戰爭爆發，理研也配合日本的舉國動員，將部分日用漆器改為木胎漆器，作為鋁製食器的代用品。所以當地居民戲稱漆器公司是「木碗會社」。

　　戰後生駒弘及仲本主任留廠兩年，其他日籍員工全數遣返。而1947年生駒弘也被遣返回日，廠中沒有專業技師，陳尚文因而聘任王清霜為工務課長，成為公務員。王清霜帶著全家搬進新竹工廠的宿舍，在此生

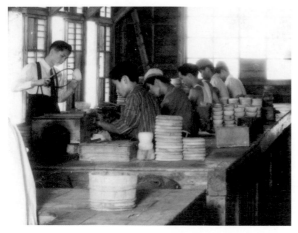

[左圖]
檢視木胎生產狀況。

[右圖]
新竹漆器工廠產品室,可見胎型設計十分新穎。

活將近兩年,直到工廠結束。

　　王清霜到任的時候,生駒弘已經返日一兩個月。工廠大致仍維持日治時期的生產方式,以木胎漆器的製造為主,供應內銷的生活用品、婚嫁用品和文具用品,主要是漆碗、漆盤、漆盆三大類。顏水龍曾經在這段時期到新竹漆器工廠參觀,並在所著《臺灣工藝》加以記錄,成為後來合作的契機。

　　原本在理研時期,工廠聘用一百四十多名臺籍青年,包含畢業於臺中工藝專修學校的四名畢業生,王清霜接任時,其中三位因為兵役徵調,只剩一位留廠,為了解決技術人力比例懸殊的問題,王清霜只有再找一位臺中工藝專修學校畢業生協助。

　　然而因為戰後冗員太多造成人事費用龐大、原料欠缺,以致出口產品生產停擺、經濟蕭條導致購買力低落等等問題,新竹漆器工廠和其他分公司同樣面臨關廠的命運,在1949年正式結束營運。在確認結束之際,廠長儲小石辭職他就,由課長王清霜代理廠長,負責善後事宜,原址成為省立新竹高工的實習工廠。而臺灣工礦油脂分公司結束後,將漆精煉廠設備短暫移交新竹漆器工廠,再由新竹運回苗栗拍賣。位於埔里的龍南天然漆公司也就是在這個機緣下買下設備開始漆的生產事業。

為臺灣工藝教育奠基

關廠後王清霜決定在新竹市自行創業，成立「美研漆器工藝社」，1950年考量產能，將工廠遷回神岡老家。歷經創業之初的起伏，美研的經營正是上軌道之際，王清霜接到一個特別的邀約──曾經多次來訪新竹漆器工廠的顏水龍（1903-1997），向他提出共同策辦「南投縣特產手工藝指導員講習會」的邀請。這一年是1952年，三十一歲的王清霜已是四個孩子的父親。原本事業和家庭生活正是穩定的時候，這個突如其來的邀約，讓王清霜必須做出改變現況的重大決定。

長王清霜十九歲的顏水龍，雖然是留學法國的美術家，但在戰前就已經投身臺灣工藝的調查和產業發展，戰後更是省政府倚重的工藝產業專家，顏水龍當時擔任建設廳的技術顧問，協助推行手工業。1952年，南投縣縣長李國禎邀請顏水龍到南投籌辦「南投縣特產手工藝指導員講習會」，希望以南投縣原本就很豐富的在地工藝作為基礎，培訓技術人員，發展產業。顏水龍想起在新竹曾經多次交換意見，同樣認為發展工藝產業首先需要從培養人才開始的王清霜。於是他向李國禎推薦王清霜，並由南投縣政府工商課長曹天懷到神岡洽談聘任事宜。

在漆器事業正是蓬

王清霜（右）與顏水龍（中）等合影。

勃開展的時候，父母親其實也不贊成王清霜放下美研改任公職，但是王清霜一直以來藏在心中的理想火苗，讓他毅然決定加入顏水龍的工作，將美研暫交給哥哥經營，自己帶著妻兒搬入草屯的宿舍。

　　從1952到1953年兩年的期間，南投縣一共辦了三期講習會，都是由顏水龍和王清霜共同規劃辦理，顏水龍是教務長，負責行政和政策，而具體的教務推動，包含設備採買、人員訓練、教師人選等都是由副教務長王清霜親力親為。

　　王清霜對於業界甚為了解，人脈豐富，在臺中工藝專修學校任教時也累積了教學經驗和手工藝教育的眼界，是顏水龍信任倚賴的好幫手。第一次的「南投縣特產手工藝指導員講習會」從1952年5月開始為期兩個月，在南投公會堂舉辦，包含竹細工、藤細工、陶瓷和雕刻等培訓。第二次則是1952年11月開始為期兩個月的「南投縣特產手工藝專修班」，在竹山公會堂舉辦，課程包含竹細工、藤細工、木器和竹家具。1953年5月底開始的是在草屯（國立臺灣工藝研究發展中心現址）舉辦的「南投縣特產工藝研究班」，為期三個月，訓練的科目更廣泛，包含竹細工、藤細工、木器、陶器、編織、木車床、雕刻等。

　　這三次的講習會都是以具有基礎的學員為招收對象，每班三十人左右，講習的內容兼具理論和實務的訓練。講習會的成功引起美援機構「中國農村復興聯合委員會」（農復會）的關注，甚至主動提供補助，讓王清霜能夠前往日本購置竹材加工和木雕的機具。

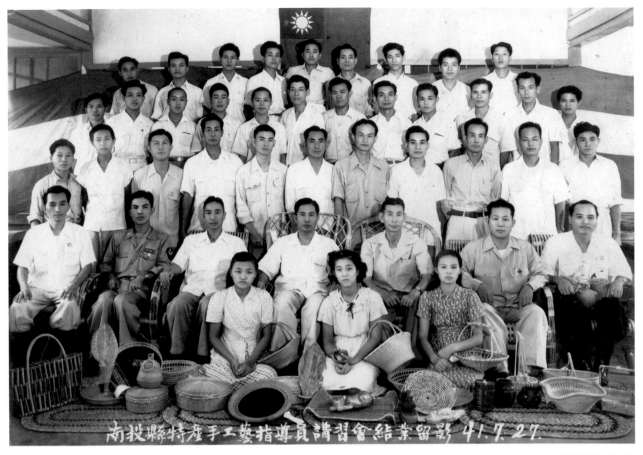

南投縣特產手工藝指導員講習會結業留影 41.7.27.

1952年，南投縣特產手工藝
指導員講習會結業生合影，
顏水龍（第2排右3），王清
霜（第3排右4）。

　　也因為三次講習班的成績亮眼，南投縣長決定要設立常態性的機
構，1954年7月在草屯成立「南投縣工藝研究班」，繼續邀請顏水龍擔
任班主任，王清霜擔任教務主任（副班主任）。南投縣工藝研究班由省
政府建設廳管轄，並且在美援的補助下持續購買機械設備，也興建了三
間工廠和一棟展示館。興建的位置，也就是「南投縣特產工藝研究班」
的原址（今日國立臺灣工藝研究發展中心的現址）。

　　透過顏水龍和王清霜的人脈，所聘來的老師都是當時專業領域的翹
楚，例如竹工科的黃塗山、木工科的蘇茂申、車床科的楊國和、以及雕
刻科的李松林、籐工科的吳火炎、陶瓷科的劉案章，以及編織科的楊毡
治等人。受限於種種問題，研究班沒有開設漆工科，王清霜除了教務，
也教授圖案與製圖，他回憶：「我在研究班教的是圖案與製圖，都是工
藝基礎課程。也設計一些圖交給指導員先試作。要學工藝一定要會畫圖

[上二圖]
南投縣工藝研究班陳列室景象。

與看圖,例如器物的正面、背面、剖面等,要先從幾何學開始,也要學會畫透視圖。」(摘自《王清霜漆藝創作80回顧》121頁)結合「用器畫」的製圖方法——運用繪圖儀器和工具的輔助,依據幾何原理繪製成圖形,並強調在產品設計過程中,要對於物品的形體結構先有所掌握,所完成的產品才能真正和市場接軌。

南投縣工藝研究班展覽會參觀人潮。

研究班成立的隔年1月成立「南投縣工藝品產銷合作社」,並設置一間展示陳列室,展出學生訓練的成果,供民眾和外國訪客參觀和選購,成為省府官員招待貴賓參觀的重要景點。

1955年底,美國工業設計師羅素·萊特(Russel Wright, 1904-1976)和幾位工業設計師來臺訪查手工業。美國國際合作總署(ICA)約聘羅素·萊特協助東南亞手工業發展,前

美國設計顧問團訪問南投縣工藝研究班，前排左四為著名美國工業設計師羅素‧萊特，王清霜為後排左一。

往日本、香港、臺灣、泰國、柬埔寨、越南等國進行考察，於12月18至26日來臺，並在1956年12月對於所考察地區提出一份調查建議報告書。萊特團隊訪臺期間參觀了草蓆、帽子等生產加工處，也到當時臺灣最具有代表性的手工業訓練機構南投縣工藝研究班參觀。萊特認為臺灣是他們所行之處「技術最為完善的國家」，也建議政府應該設立手工業推廣機構。1956年3月因而成立美援機構「臺灣手工業推廣中心」。

【關鍵詞】臺灣手工業推廣中心

　　二戰後美國為建立共同防禦陣線，鞏固自身領導地位，提供南韓、臺灣、越南、菲律賓、泰國等國各項援助，尤其在1950年6月韓戰爆發後，開始對臺灣提供經濟援助，直到1965年6月為止，共援助約十五億美元。在復興農村經濟前提下所建立的「中國農村復興聯合委員會」（以下簡稱農復會）即為一美援機構。有鑑於手工業能吸納農村人力，以副業解決提升農村經濟收入，農復會於1956年向聯合國及美援申請成立「臺灣手工業推廣中心」（Taiwan Handicraft Promotion Center，以下簡稱THPC），由陳壽民擔任主任，顏水龍擔任首席設計組長。1957年THPC改為財團法人組織。

　　THPC的目標在於推動手工業的外銷，尤其以美國市場為主。中心組織包含設計研發（試驗所）、生產（實驗工廠）及技術訓練（訓練所及各地產銷班）。THPC成立後陸續於1957年設立關廟竹細工訓練班，1958年在南投草屯設「中部試驗所」以開發設計產品，之後則遷往臺北改為「木柵試驗所」。1959年，將木柵試驗所分為設計室和實驗工廠兩個部門，由設計室和外籍顧問共同研發設計與改良產品，同年並設立鹿港竹工藝訓練所。1960年設立嘉義布袋手工藝訓練所，以及臺北、關廟、鹿港三大實驗工廠，專門從事生產和原料加工。臺灣手工業推廣中心對於臺灣工藝產業的發展、技術人員的養成可說具有顯著的影響。

王清霜以排灣族圖騰所做的
圖案設計，後應用於〈排灣少
女〉一作。

王清霜（左）與平地山胞手工
業訓練班學員合影。

而研究班的亮眼成績，民政廳長連震東曾在1955年訪
問研究班，對南投縣工藝研究班的推動狀況印象深刻，省
政府民政廳也和建設廳委託顏水龍和王清霜承辦「平地山
胞手工業訓練班」。而其他縣市政府先後來洽談合作，陸
續協助開辦嘉義縣工藝專修班、關廟鄉竹細工技術訓練班
等。王清霜擔任全省手工業的「副視察」，每個月十多天
在各地視察。

「南投縣工藝研究班」的訓練紮實，從1954年開辦起
到1959年改組為「南投縣工藝研習所」為止，一共訓練出
三百二十一位畢業生。結業之後，部分優秀畢業生轉任研
究班教師，大部分則到各地工廠就業或自行開業，在1970

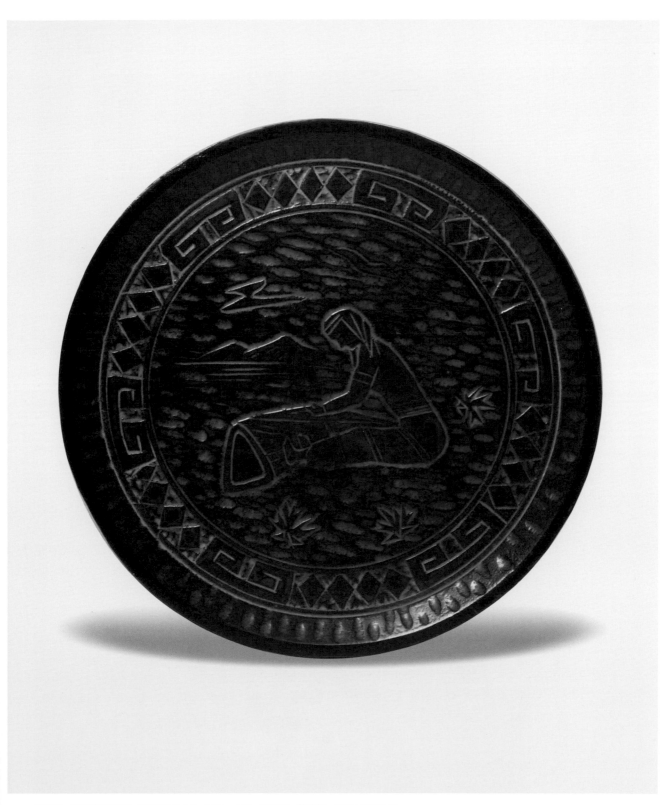

王清霜，〈原住民木雕盤〉（蓬萊塗之作），1946，木胎、天然漆、乾漆粉，37.5×37.5×2cm。

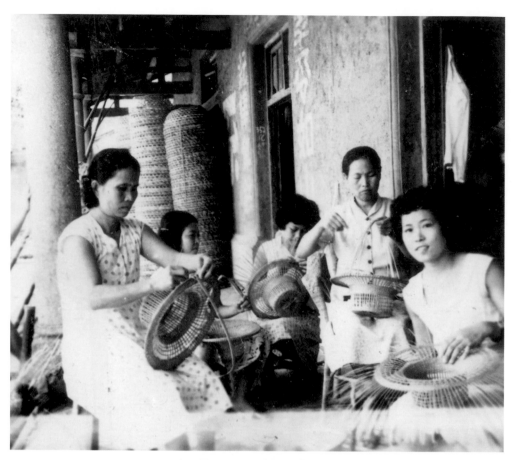

學習竹編的婦女們。

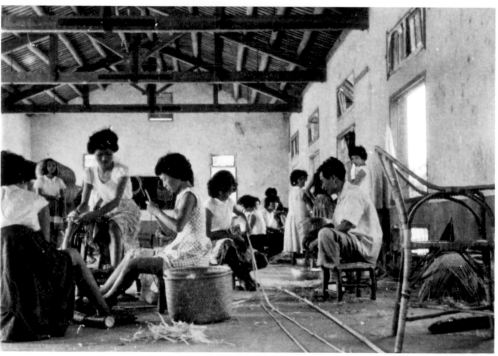

臺南關廟鄉竹細工技術
訓練班上課狀況。

年代外銷產業鼎盛時期收入甚豐，也是臺灣工藝技術傳衍及產品研發生產的中堅分子。顏水龍在1957年離開研究班，次年6月回任直到1959年研究班結束。而王清霜則是在1956年受省政府派任前往日本考察，尤其以竹籐製品的設計圖案為對象，八個月考察期滿回臺。

赴日期間，肩負重任的王清霜前往「日本國立工業試驗所技術研修部」，訪問了試驗所仙臺支部、九州辦事處和各地的工藝研究所、工藝試驗場。雖然主要的任務在於竹籐的考察，但王清霜身兼南投縣工藝研

王清霜受派訪查日本竹籐製品的新聞報導。

1956年，王清霜於日本國立工業試驗所技術研修部化工室，進行竹材染色化驗。

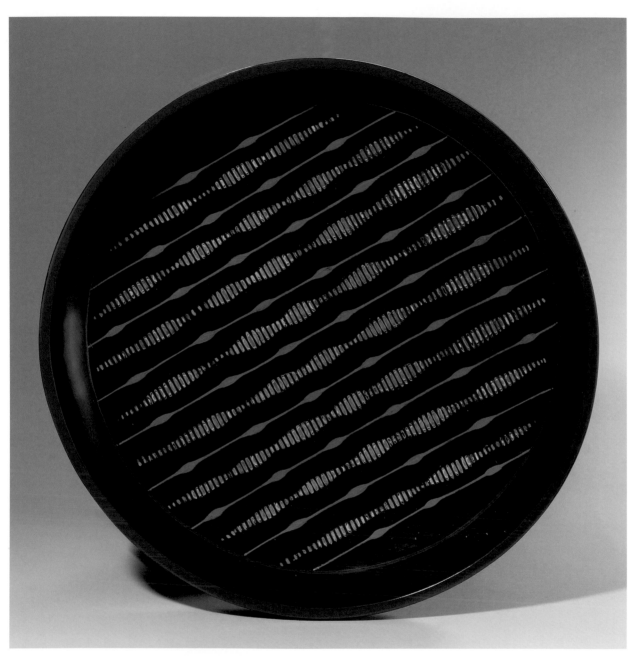

王清霜，〈籃胎漆盤〉，1981，
竹胎、天然漆、礦物顏料，
36×36×5.5cm。
此作品以竹編為胎體，透過填
漆磨顯的方式，表現編紋與漆
藝結合之美。

究班教務主任，對於研究班人才培訓的需求項目十分關注，在研習紀錄
和報告中呈現對於竹、漆、陶、木雕幾個項目的重視。

　　這次考察，王清霜帶回一件籃胎漆器（以竹、籐等編器作為胎體再
施以漆藝之漆器），以「籃胎漆器」被認定為國家重要傳統工藝保存者
的李榮烈藝師曾經提及他就是受到這件作品的吸引，而持續挑戰結合竹

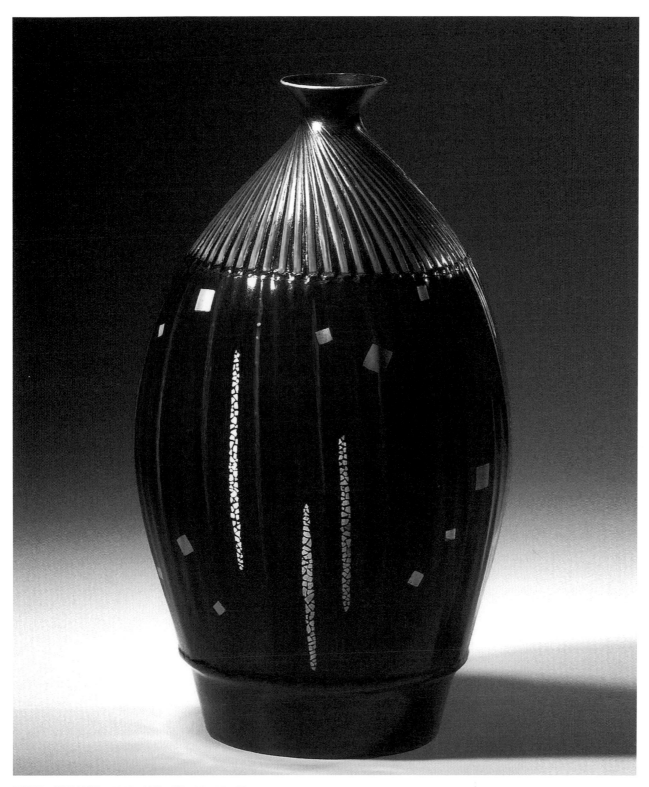

王清霜，〈藍胎漆瓶〉，2002，竹胎、漆，15×15×35cm。
胎體為國家重要傳統工藝「竹籐編」保存者張憲平藝師之作。

編與漆藝，開創出屬於自己的「籃胎漆器」表現。

王清霜1957年結束日本考察回到臺灣後，調升手工業推廣中心技術員，同時兼任南投縣工藝研究班教務主任，以及各縣市工藝訓練班（例如關廟、嘉義）的視察。他回憶當時任職時以關廟開班最多。開設訓練班時，不僅沒有自來水，交通不便，全鄉僅有一間旅社，普遍生活較為貧困，手工業的輔導發展，對於改善經濟狀況產生很大的助益。

雖然在手工業推廣中心的薪水以美金計算，待遇較佳，但是1959年手工業推廣中心將試驗所從草屯遷到木柵，王清霜的工作地點在臺北的木柵試驗所，以及位於中山南路的推廣中心，家人則仍舊住在草屯的宿舍，需要來回奔波。受限於公費需要留任兩年的規定，王清霜只能兩地奔波直到期滿，辭職後回到草屯重新創設美研漆器。

未曾或忘美之創思

在人生階段最迷惘不明的時候，藝術創作成為王清霜的釋放以及動力。經過艱鉅的異國求學生涯，原本以為就要投入漆藝專業、全力開展，然而時代的急遽變動，讓返校任教的短暫兩年生涯，以及新竹漆器工廠的任職，都以協助收尾匆匆告終。對於懷抱工藝理想和肩負成家立業責任的青年王清霜而言，是充滿苦澀的經歷。這段期間，王清霜持續創作，在美展發表作品，或許也因此得到釋放。

出身新竹的畫家李澤藩，是王清霜於新竹漆器工廠任職期間結識的好友，既是一同練網球的球友，也是品茶言藝的藝友。李澤藩的畫作於戰前已經多次入選美展，他對於王清霜將美術器型化的漆藝表現給予很高的評價，曾經贈圖作為產品之用，也鼓勵王清霜將作品整理參展比賽。戰後「臺灣省全省美術展覽會」（簡稱「省展」）於1946年初

王清霜於新竹漆器工廠之產品圖樣，上蓋有李澤藩印信，為李澤藩贈圖。

王清霜，〈磨顯菊花盤〉，
1951，木胎、漆，
35×35×3cm。

創，設「國畫部」、「西洋畫部」（後改「西畫部」）、「雕塑部」三個
部門徵件。王清霜以「王清三」之名參選，運用留日期間習得的膠彩和
漆作為媒材，創作具有在地風土情感的作品。

　　王清霜於第1屆「全省美展」就入選兩項不同媒材的作品──國

畫部的〈晚秋之晨〉，以及雕塑部的〈獅〉（乾漆）。同屆入選國畫部
的還有蔡草如（蔡錦添），以及雕塑部的賴高山。自此之後直到1953
年的第8屆「全省美展」，王清霜幾乎年年參展入選：第2屆（1947）
以〈露〉獲得國畫部「特選學產會賞」，〈中秋的大甲溪〉則獲得入
選；第3屆（1948）以〈深秋〉獲得「無鑑查」；第4屆（1949）則入
選兩件作品〈秋夜〉及〈浴光〉。第7屆（1952）〈崁頂〉獲得入選。
從審查委員名單來看，第7屆開始已有數位委員是水墨畫畫家，其他
則維持為膠彩畫家，可見省展「國畫部」的評選方向已逐漸變動。第
8屆（1953）王清霜入選〈竹山紙寮〉，同年另外兩件膠彩作品〈一
群（鴨子）〉及〈月下美人〉也分別獲得「臺陽美展」的特選及入選，
1953年之後即因投入工藝人才培訓繁忙，沒有再參與美展。這幾年的
參展作品，除了第1屆以漆作〈獅〉入選雕塑部外，其他都是膠彩畫作
品，於其時屬於國畫部。

　　參加省展期間，王清霜結識了同樣都是臺中子弟的林之助和楊啟
東。後來被稱為「臺灣膠彩畫導師」的林之助出身臺中大雅，父親是日
治時期神岡庄長，和王清霜有著同鄉之誼，兩人對於膠彩也有著一樣的
喜愛和理解。1954年林之助成立「中部美術協會」，王清霜更加入成為

1968年第15屆「中部美術協
會」展出時會員合影。左五為
林之助，左六為顏水龍。

王清霜，〈蝴蝶蘭〉，2007，
膠彩，34×48cm。
〈蝴蝶蘭〉是王清霜近年較少
見的膠彩作品，多數創作以漆
畫為主。

創會會員。戰後省展國畫部的「正統國畫之爭」，以水墨為媒材的渡海
來臺畫家逐漸取代以膠彩畫為主要媒材的本省籍畫家成為主流。後者受
日治時期繪畫訓練，著重寫生，與水墨畫的取徑十分不同。到了第15
屆（1960），鑒於兩派的爭論，省展國畫部正式分為第一部（水墨畫）
及第二部（東洋畫），甚至在第28屆（1973）取消第二部，水墨畫取得
國畫部的唯一正統地位。這樣的藝壇情勢也影響王清霜創作參展的動
力。

而接續著南投縣工藝研究班、訪日考察、臺灣手工業推廣中心的各
地訓練培訓和產品研發工作，接著回到美研漆器，馬不停蹄的產業生涯
讓王清霜暫時停下藝術創作，直到將近四十年後。雖然如此，王清霜從
來沒有放棄繪畫，繪畫始終是王清霜的日常。

4.

懸命青山

科學無論如何發達亦不能造出人生的感情精神。在人類的生活中，科學更發展，心理上更懷念追求藝術，藝術浸在日常生活，就是代表生活文化，則表現一國之文化水準。惟手工藝也是藝術的一部分，他的使命不僅實用而且需要具備藝術條件，所以創作手工藝品必須慎重考慮，並了解工藝之生命存在就是活用傳統之特有技術及固有的樣式，並選擇獨有之材料來創造適合現代生活的用品，始能並肩國際手工藝的地位。

<div align="right">——摘自《漆藝藝師王清霜生命史調查及圖稿分析計畫》19 頁</div>

[本頁圖] 1952 年，王清霜（右 2）全家福。
[左頁圖] 王清霜，〈鴛鴦〉（局部），2000，漆畫，45×60cm。

用之美・工藝設計的展現

七年的公職生涯之後，王清霜決定再回到漆器產業。投入藝術創作時，王清霜以「清三」署名參展，而回到漆產業時，則是在每個設計的產品上留下「青山」的印記。1959年，三十八歲的王清霜重回他「一生懸命」投注畢生心力的志業——漆工藝。

回顧1949年新竹漆器工廠結束後，王清霜仍留在新竹，創立「美研漆器工藝社」。除了延續木胎漆器的生產，同時也決意運用新竹的地域優勢，作為漆工藝產業的基礎。他看到新竹玻璃製造的特色，以及在製程速度和成本方面的優勢，因此採用玻璃砂做成平板玻璃，研發外為木材、底部為玻璃的玻璃茶盤漆器，不僅價格低也具有獨特的設計感，受到市場歡迎，美研也一舉成名。為了增加產能，王清霜把工廠遷回神岡老家的碾米廠。

神岡美研漆器廠房景象。

創業之初十分辛苦，資金不足，王清霜只能從太平路的一間小店面做起。一開始沒有訂單，必須自己先做出產品品項，一邊尋找可能的市場，經營三、四年後才逐漸穩定。

1952年為了南投縣特產手工藝指導員講習會的籌辦，王清霜將已經上軌道的美研交給非漆器專業的兄長經營，自己只能假日才回去探視。然而1958年時，因為機械操作不慎引發火災，工廠付之一炬，當王清霜決定從公職退下來重回產業之際，美研正是暫停的狀態。

辭職後，七年來寄居的草屯，熟悉親切又有著適宜漆工藝的氣候環境，成為王清霜心之所鍾愛的美研再生之地。他曾提及草屯四面環山形成盆地地形，少風而氣候宜人，真是最適合漆器製作的環境。草屯自此成為王清霜一家人的第二個故鄉。

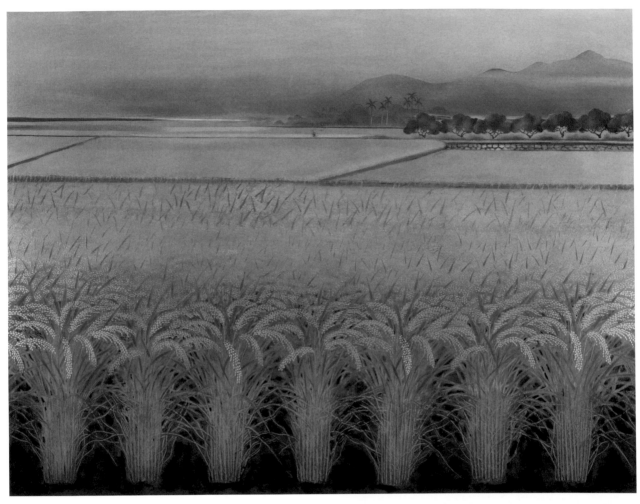

這是王清霜在草屯的日常景色。每天早晨散步經過開闊的田野，眺見遠方的山峰。秋日金黃結穗累累，蒔繪細緻佈畫的景象，如同在此點滴成長而豐富開展的人生。

而剛成立公司的那幾年，也是孩子陸續出生的時期。1950年次男賢民出生，兩年後賢志出生，1959年四男賢呈（過繼賴姓）出生。五個孩子正在成長，家中開銷大，而王清霜創業、各地工藝培訓視察四處奔忙，創業之初經濟又尚未穩定，王清霜的另一半陳彩燕是極為重要的支持力量。公司剛成立時，她既要兼顧家庭，又得協助公司的經營，常

［上圖］
王清霜，〈草鞋墩風光〉，
2010，漆畫，127×170cm。

［下圖］
1999年，遠眺南投九九峰一景。

［上圖］王清霜與夫人陳彩燕於 2021 年觀賞「王清霜 100＋漆藝巨擘百歲特展」展覽時合影。圖片來源：文化部文資局提供。

［下左圖］2021 年，位於草屯的美研工藝公司。圖片來源：江明親攝影提供。

［下右圖］王清霜於美研工藝公司的工作室。

[本頁圖]
王清霜居住的家裡掛著「漆藝之光」的匾額及成排的獎盃。
圖片來源：王庭玫攝影提供。

是上午忙著帳務，然後揹著漆器到日月潭交貨，中午前再趕回家煮飯給工廠的員工吃。與王清霜結縭超過七十載，一同經歷人生的各種轉折，有辛苦，卻也甘美。

　　1959年王清霜在草屯重建「美研工藝公司」，終於可以真正全心投入漆工藝專業。少時在臺中工藝專修學校、東京傳統工房磨練的漆藝技

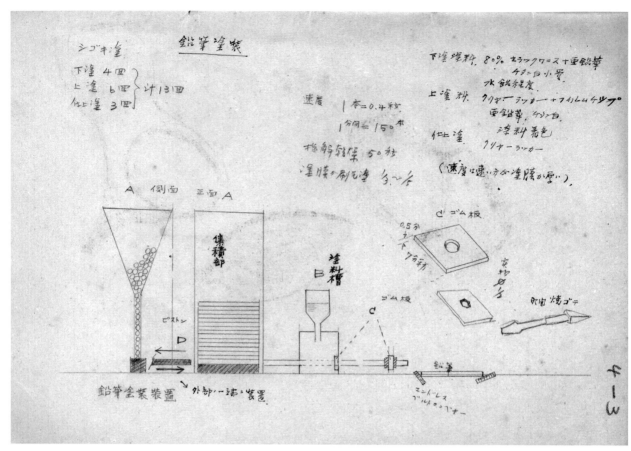

王清霜繪製的漆塗裝設計圖。

[右頁上圖]
王清霜於美研工藝公司設計的
器皿三視圖。

[右頁下圖]
美研工藝公司早期產品。

術、態度視野、圖案設計的方法，以及在新竹漆器工廠所見識的現代生
產線、研發與管理，已經幫美研在外銷手工業極盛時期的大展身手做好
最豐實的預備。王清霜這深厚的經歷，罕有人能及。

在多數廠家競爭OEM代工利潤的外銷手工業時期，美研走的路卻很
獨特。王清霜懷抱著兩個重要的理想開創事業，一是讓漆藝專業人才有
路可走，二則是讓漆器進入臺灣人的生活。要能進入生活，既要符合實
用，也要具有質感，因此產品設計是關鍵。最熟悉技術製程關節的王清
霜，也是每一項美研產品的設計者，工藝和設計思考本為一體，成就歷
久彌新、改變生活質感的工藝產品。

王清霜從胎體的規劃設計開始，構圖之後透過三視角的立面圖加以
分析，繼而標示尺寸，設計顏色、圖樣，設計的同時，製作技術細節同
時納入考量。精準完整的設計圖一旦完成，製程多數也能配合順利。

在胎體方面，美研的器型無論在實用面的密合度、穩定度都非常精準到位，而器型本身避免尖角，總是有著圓潤柔和的美感，廣受歡迎。配色方面，王清霜對於臺灣和外銷地區的喜好十分敏銳，認為日式漆器太過低沉的黑色或者琥珀色的接受度不高，需要藉由疊色的技術作微幅的顏色調整。

這些表面上不是一眼可見的效果，卻是決定使用完善和雋永美感的關鍵。所以王清霜的三兒子王賢志提到，美研的器型幾乎不需要改變，多年來始終受到市場歡迎。同時也因為設計能力，以及能夠充分支持設計的技術能力，許多客戶提出客製化的訂單需求，包含來自美國的化妝品品牌露華濃（Revlon），以及夏威夷州州長的越洋訂單。而臺灣早期結婚奉茶的茶盤也源自於美研的產品。

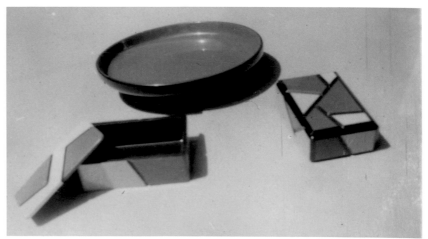

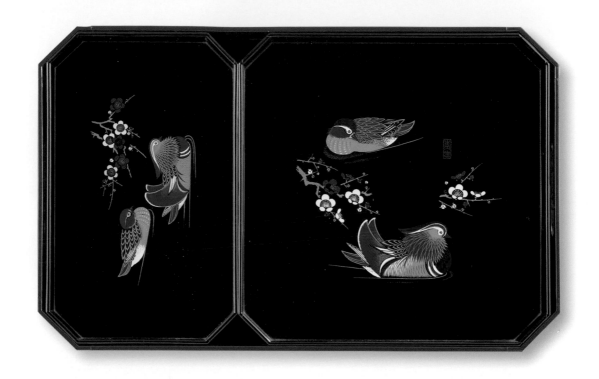

[上圖]〈婚嫁用茶盤〉。

[下左圖]〈竹茶盤〉，具有東方風味的竹圖案受到市場歡迎。

[下右圖]〈珠寶盒〉。

[上圖] 〈車輪花果盒〉，盒面圓弧優美，盒角收圓具有厚實感。

[下左圖] 露華濃訂製化妝盒。

[下右圖] 夏威夷州長向美研工藝公司訂製的婚禮小盒。

新技術的研發

　　一般的工藝較美術工藝困難，美術工藝品若做錯了，可再磨一磨之
後重新製作，而一般工藝則牽涉到成本問題，也要知道市場，例如
今年流行什麼顏色、需要什麼樣的東西，因應市場，銷路才會大。
做一件東西之前，要先考慮成本，考慮如何生產、控制成本、時
間、如何應用機器等，這是屬於技術上的問題；設計方面除了一般
所知的設計外，還包括考慮如何可生產較快速。「設計」、「技
術」、「市場」三項一定要能掌握，才有辦法做生意。

<div align="right">

——摘自《王清霜漆藝創作80回顧》訪談紀錄121頁

</div>

　　王清霜四十四歲這年，一次赴日考察，帶來美研漆器的重大技術革
新，然而若非有宏觀的眼界、精準的專業敏感度，以及改變的魄力，即
使再好的機會也不一定能領受。

　　1965年，日本駐華大使邀約全國商聯會工商協進會、省工業會、省
商聯會等等工商業團體組團赴日本參加國際商展。當時的王清霜擔任南
投縣木器公會理事長，因此也應邀參訪。考察行程自1965年4月21日至6
月9日，一共四十八天，團員最後成行的有十九位。

　　從當時的考察記事來看，這四十八天王清霜曾到訪幾個日本著名
具有漆器生產傳統的區域，包含北陸的會津若松市、以紀州漆器知名的
紀州、鎌倉雕所在地石川縣的山中市，以及以輪島塗聞名的輪島市等。
除了了解漆的各種技術和製作狀況，最重要的是，王清霜帶回了尿素
胎（樹脂成型的塑膠胎）的開創性技術，得以解決當時臺灣木胎漆器生
產遇到的困境。

　　美研創設之初，延續日治時期的理研新竹漆器工廠，以木胎漆器為
主，實際上，直到1960年代，美研的木胎漆器銷售狀況仍然非常好。王
清霜的夫人陳彩燕回憶起王清霜從日本回來時，執意要投入資金研發尿
素胎，意味著要調整原本全力生產的產線，製程都要受到影響。從外人

王清霜，〈山水花瓶〉，1985，尿素胎、天然漆，12×12×24cm。

來看，這項新的開發不見得會成功，除了要停下本來已經穩定生產並且收入鼎盛的生產線腳步，還得增加資金在不確定的試驗上，感覺風險相當高。然而對於王清霜來說，他已經看到潛藏的局限，也看到未來的潛力，如果只是因為眼前的營收而固守當下，那麼有可能下一個浪頭來時就要被淹沒了。王清霜認為，「研發再研發」、「進步求進步」才能不斷向前。

王清霜所看見的，是木胎漆器很快會面臨的窘況。漆器是漆與胎體結合的表現，漆賦彩而胎體賦形，在每一次產品的設計都要是兩者能夠精準協調互相配合，使用功能與美感才能到位。因此，木胎漆器的漆和木二者的材料和做工都要密切配合才行，對於漆與木能夠同樣了解，才能掌握產品。王清霜投入美研之初，以傳統的「豬血灰地」木胎漆器為主要產品，懂漆的木作技術者難尋，主要還是倚賴過去在新竹漆器工廠的員工，但長期而言，這樣的技術人員越來越難覓得。而在材料方面，

美研工藝公司在 1950-1960
生產的〈漆盒〉。

王清霜（左）與津田裕作在日本瀨戶陶磁器陳列館前合影留念。

天然木料板材容易破裂變形，同時臺灣木材的採伐逐漸受到管制，材料數量減少導致價格不斷上漲。即使危機尚未在當下臨到，但王清霜已經察覺木胎漆器在人才和木料的根本問題，思考改變。1965年的日本之行，正好為這個關鍵課題帶來契機。

只是雖然有訪查的機會，若不知道關鍵點何在，或者即使知道卻缺乏途徑進入，那麼也只能看到表面，所助有限。王清霜在日本漆器專業界的人脈使得他能夠進入一向封閉的職人體系，習得關鍵資訊，這在技術就是商業競爭機密的工藝業界可說極為難得。

王清霜在日本求學期間結識的好友津田裕作就是關鍵人之一。王清霜透過同學推薦進入圖案學校學習，在圖案學校認識了津田裕作，並且因為津田的緣故，進而結識照井久良人（1916-1999）。照井久良人是會

照井久良人親贈的水芭蕉作
品（保存於美研漆藝工坊）。

津漆器業界的重要人物，以「水芭蕉」題材聞名。津田裕作、照井久良
人和王清霜三人始終保持深厚的情誼，即使王清霜返國仍然經常通信聯
繫，交換近況。當知道王清霜自行創業，兩位好友從旁幫助引介他加入
日本漆工職人體系，而當王清霜赴日參訪，也在這些朋友的幫助安排下
得以參觀原本是對外封閉的漆器工廠，了解關鍵製程。

　　日本考察之行後，王清霜重新調整美研的製程，引進新技術、材
料和設備。美研引進日本也才剛起步的尿素樹脂熱壓成型技術，以油壓
機壓製胎體，取代原本的木胎。尿素胎不僅可以解決木胎容易變形的問
題，在成型上更有彈性，成本也較木胎為低。

美研工藝公司，〈孔雀珠寶盒〉，
1990，塑胎、漆，
26×16×8cm。

[左圖]
孔雀圖稿，自「青山」落款可見
為美研工藝公司量產產品設計圖
稿。漆器量產改為網版印刷後，
王清霜也親自於膠片上繪製圖
稿。

美研膠片圖稿〈花葉圖稿〉。

　　而胎體既然改變，漆塗也要隨之因應。王清霜改用腰果漆噴塗。腰果漆是結合天然與合成的一種塗料，性能接近天然漆，而且在量產上更為穩定，乾燥快，不像天然漆需要因應氣候調整，價格也更為便宜。腰果漆和尿素胎的結合，使得漆器的產能提升，成本降低，一般人在生活中更有機會能夠用得起漆器。

　　而除了產能及造形的功能性，圖樣呈現漆器的美感，也極為重要，王清霜改變過去木胎漆器以手工描繪的方式，改採網版印刷。初期是以「型版」的方式噴塗，王清霜更進一步研發網版套色印刷技術，需要時再用手工微調，製程的研發模組化定案之後，不僅增加生產效率，員工只要稍加訓練就能製作網版圖，設計圖樣的精準度也大幅提升，同時也改善專業人力的限制。產能的提升、設計的獨特性，使得美研在外銷

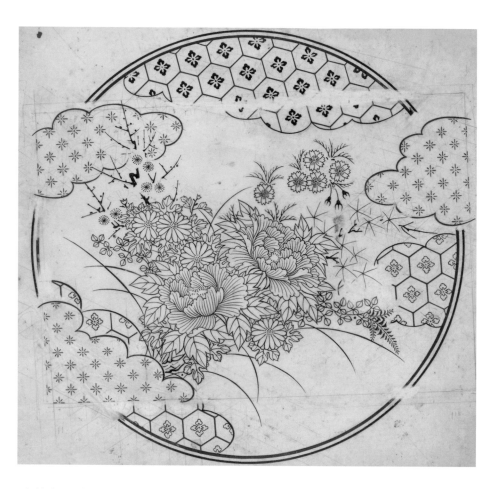

美研膠片圖稿〈富貴壽考〉。

歐美市場有所發展，在臺灣的手工業產業界更具有領導性，也持續獲得手工業產品評選展獎項。

雖然尿素胎成型技術自日本引入，但是即使在日本都還未完全成熟，美研卻能擁有多部油壓機，網版印刷使用的網版也完全自行開發製作。而網版套色看似簡單，但漆是上在器身，如何在平面和曲面都能掌握穩定的濃稠度和漆層的厚薄度，都是技術關鍵。王清霜從實務淬鍊出的技術，連日本友人都佩服。

即使回歸產業界，王清霜仍然懷抱教育者的初心，對他來說，職人不僅是技術，更是態度與人格的展現。美研初期從新竹漆器工廠轉來的幾位員工，小學畢業就到職場工作，王清霜從技術到生活都親自訓練照顧。在產業鼎盛的時候，訂單滿滿，但是王清霜鼓勵員工不要加班，而是下班後充實自己繼續進修，好幾位員工晚上就到草屯工商職校繼續學

網版套色——將四張套在一起
即構成一幅完整的圖樣。

業。除此之外，美研還安排員工旅遊，希望增加員工的見聞，培養眼界
而能適應世界變化。在一般觀念還未普及的年代，王清霜的想法可說相
當前瞻，對於員工的培養和照顧，令人佩服。許多員工一待二十多年，
而即使離開美研也有不錯的發展。

　　臺灣的外銷手工業，在1980年代達到高峰，隨即於1990年代初期急
速萎縮，臺灣內部產業結構的轉變、鄰近國家區域的競爭等都是關鍵因
素，而其中有一項根本的挑戰，在於以代工為主的手工業生產，當失去
成本優勢時，往往缺乏適應變動的獨特性，只能面臨淘汰。在這波浪潮
下，始終保有設計、技術與生產實力的美研，是少數的特例。

5.

創作不歇

創作，則是表達作者心靈人格，所謂藝術風格（的）寶貴重要，必須隨各方面的修養、增長和長期的藝術實踐而逐步獲得，經構成表達作者心意。創作離不開生活的源泉，藝術實踐得到發展，必須遵照古為今用的原則。

——摘自王清霜手稿「感受大自然的何其美妙」

[本頁圖] 2001 年，王清霜於臺中縣立文化中心舉辦首次個展時留影。
[左頁圖] 王清霜，〈排灣少女〉（局部），2010，漆畫，60×45cm。

回歸創作，是偶然，也是從心所欲。

1991 年，年已七十歲的王清霜受邀參加「臺灣工藝展——從傳統到創新」，這次參展，成為他由產業重返藝術創作的轉捩點。1953 年他因為投身工藝教育和漆器產業，停止參加美展，直到將近四十年後，再度重拾創作之心。

邁入 1990 年代，受到產業結構的轉型，以及手工業外銷市場轉移的影響，漆器產業的市場需求量已經出現減少之勢。於是原本滿載的產能，逐漸釋出空檔，讓王清霜能夠將時間運用於創作。同時，美研的經營也逐步交棒給兩個兒子賢民、賢志。

「臺灣工藝展——從傳統到創新」由臺中工藝美術學會籌劃，在臺

王清霜攝於工作室。

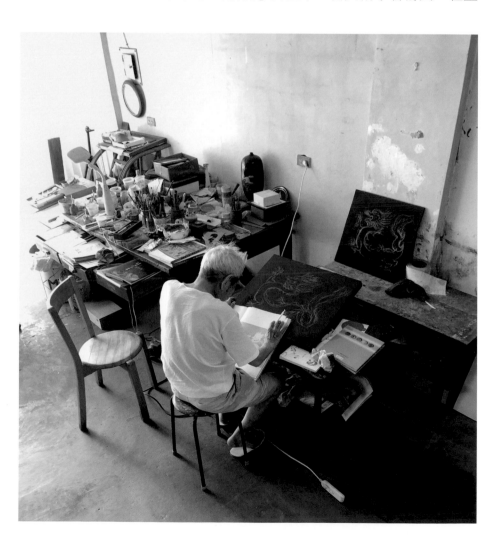

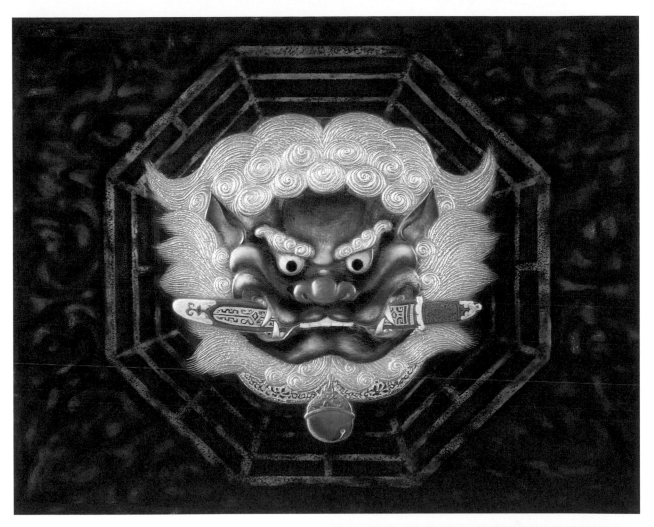

灣省立美術館舉辦，所邀請的展出者都是當時各工藝專業領域的一時之選，包含臺灣現代陶藝之父林葆家等。王清霜在這次展覽中展出向恩師河面冬山致敬的作品〈雄獅〉（P.138），所展現的技藝高度，受到極高的評價，自此他決定全心投入漆藝創作。

[上圖]
王清霜，〈辟邪〉，1992，
漆畫，36×45cm。

[下圖]
王清霜的作品〈天人合一〉於
臺北國際設計展「臺灣工藝產
業五十年展」展出情景。

　　七十歲以後，漆藝創作成為王清霜的重心，短時間內就有豐富的作品累積，此後每年都受邀參與國、內外展覽，例如1993年應邀參加臺灣省手工業研究所主辦的「臺北國際傳統工藝大展」，展出〈登高遠眺〉。1995年，臺北國際設計展「臺灣工藝產業五十年展」中，集體創作的〈天人合一〉受到矚目。而1992年的作品〈辟邪〉更獲得明治神宮「漆之美展」的特別獎。

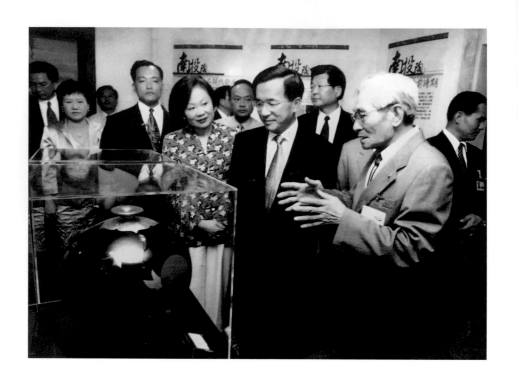

2001年，王清霜（右）於總
統府藝廊展覽時導覽情形。

　　2001年7月，八十歲的王清霜受邀於總統府藝廊展出，9月則在臺中縣立文化中心參與「薪火相傳——第13屆臺中縣美術家接力展」之「王清霜漆藝展」，為他的首次個展。

　　能夠一轉換重心，就立即展現創作動能及累積作品數量，歸功於過去四十年即使在最忙的時候，也從來沒有停止過繪畫與漆作，時刻維持以寫生與攝影觀察紀錄周邊環境的習慣。而因觀察而觸動的心之所感，也有長期精煉的技術相輔相成，能夠心到手即到。1990年代的作品，包含〈月下美人〉（P.94）、〈秋意〉、〈雙鳥與柿〉、〈秋菊〉等，都精彩展現了觀察與技術的切合到位。

古為今用——從立體到平面

　　「漆藝的神祕感來自材料與工藝的特性。」（摘自《王清霜100+漆藝巨擘百歲特展》）

　　從美研收藏王清霜1970年代及1980年代的作品來看，在胎體材質、

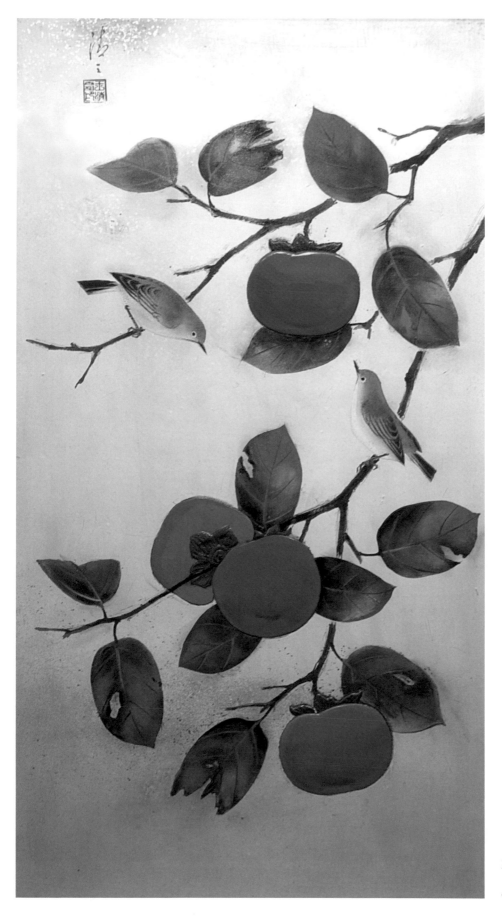

王清霜，〈雙鳥與柿〉，
1994，漆畫，
60×31.5cm。

王清霜，〈獅球木盤〉，
1970，木胎、天然漆，
31×31×3cm。

器型和漆藝技法的運用上顯得相當多元，可以看得出試驗、研發的意
圖，各種題材的嘗試，也在1990年代之後發展成精煉的創作。1970年
的〈獅球木盤〉以木為胎體，天然漆的髹塗在朱紅基調上作細微的變
化，也藉由木雕紋路的立體深淺使得色調本身就有陰、明的區別，因此
喜氣卻不外放，顯得大度雍容。

王清霜，〈雙鶴小匾〉，1979，
塑胎、化學漆，19×25cm，
圖片來源：王峻偉攝影提供。

　　1979年完成的〈雙鶴小匾〉則是塑胎上以蛋殼貼附出羽翼，貝殼螺
鈿界定喙、頸等，線條簡潔，但是飛行的動態、力度和方向卻鮮明動
人，時間性則透過背景中看似無心而自由的線條加以暗示。

　　而1981年的漆盤作品（P.50），則是以竹編為胎體，透過「磨
顯」（先上漆之後再用砂紙磨去漆層）的方式將竹編的紋路顯露出來，
竹的常民和素樸，因此增添了古典的貴氣。

　　〈山水花瓶〉（P.67）是1985年之作，以尿素胎成型，尺幅雖小，瓶
身也有曲度，王清霜運用「雕漆」（堆疊上漆到一定的厚度再以工具雕
出圖樣）的技法，善用瓶身高度延展出層巒而上的大格局。漆的厚度，
提供岩石嶙峋與遠山陵線的立體感。虛實相間，寫實之處如樹葉雕琢細
緻，而留白之處則營造出空間感，可見功力。

此件木胎漆器作品，施以不同
的漆藝技法「變塗」。
王清霜，〈木紋漆盤〉，1970，
天然漆、苦苓木、銀箔，
31×31×3cm。

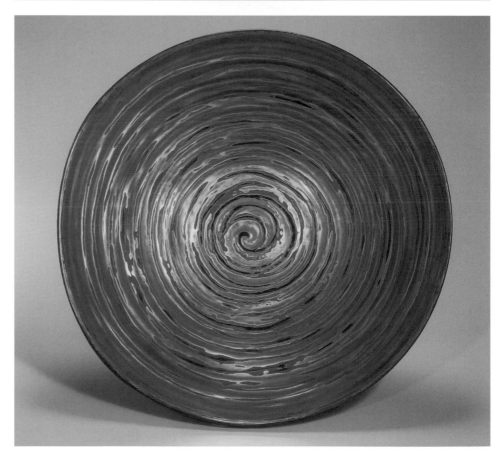

王清霜，〈磨顯漆盤〉，1999，
天然漆、銀箔，
36×36×6cm。

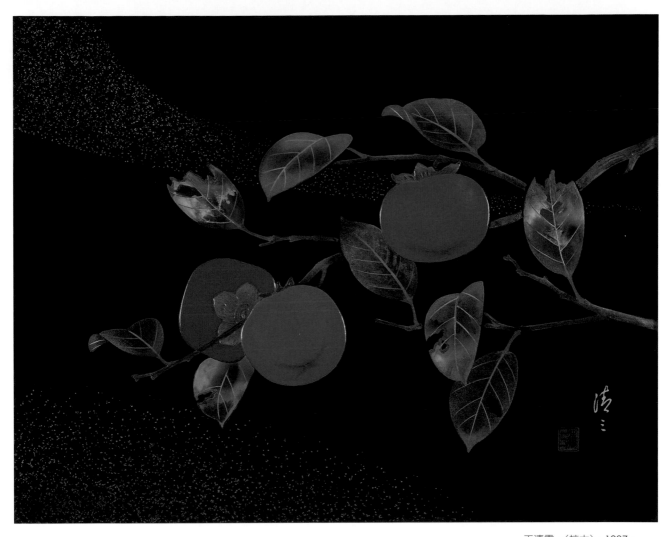

王清霜，〈柿木〉，1987，
漆畫，45×36cm，
圖片來源：王峻偉攝影提供。

　　1987年的〈柿木〉是一幅漆畫，展現王清霜從自然觀察中的體
會。「柿」是王清霜在其後的創作中經常採用的題材，柿子紅熟之時，
在枝桿上不同生長方位、面向所展現的形狀、反射光澤，以及枝幹承重
的伸展姿態，都有細緻的描繪，而葉子的色澤變化和缺洞，也暗示所處
的季節。這幅作品運用「蒔繪」技法，並且留下「清三」的落款，可見
已是創作作品的定位。

　　1990年代之前的作品，或展現古典圖樣和朱紅漆黑的莊重，或規劃
縝密卻不失自由的幾何設計，或者源於自然觀察的動植物之作，展現漆
的東方傳統和濃郁的時間感，反映王清霜「古為今用」的關心。作品的
尺幅多較小，顯見時間的限制，多樣的器型和技法，以及題材的嘗試，
已為1990年代之後的豐沛創作打下基礎，並漸而「從立體到平面」，走
向以「漆畫」為主要創作型態。

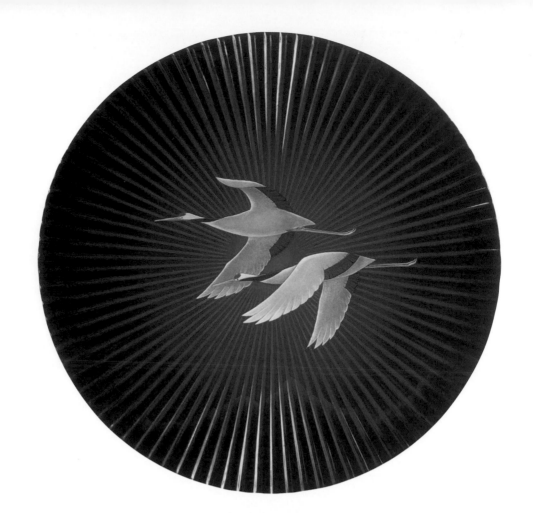

王清霜，
〈旭光飾盤〉，1996，
布、天然漆、金銀粉，
39×39×13cm。

王清霜，〈水果柿〉（或稱
〈靜物〉），1994，漆畫，
28×36cm。

王清霜，〈光華〉，2001，布、天然漆、貝殼、金箔，30×30×48cm。

王清霜，〈蘋婆〉，2000，
漆畫，36×45cm。

芬芳賦形——寫實也寫意

「創作離不開生活的源泉，於日常的日積月累的結果，應多方生活的體驗，大量吸收知識，和不斷的思索，於每一事物都有一種（啟發寶藏）新的感受，使有感性、思想、活躍，使則得到創作的啟蒙，才能發揮自身的特性，有存在、發展的價值。」（摘自王清霜手稿「感受大自然的何其美妙」）

在臺中工藝專修學校就讀期間，王清霜已經擁有照相機，也帶著相

[上二圖]
王清霜的相機和放大鏡。
圖片來源：王峻偉攝影提供。

機前往日本留學，在草屯宿舍時更留下許多生活和工作的紀錄。照相機和素描簿不離身，是王清霜的寫照，這個習慣從年少一直到退休不曾間斷。他曾說，沒有看過的東西我不會畫，夫人陳彩燕也笑道家中壞掉的

王清霜散步時也不忘畫素描。
此圖攝於 2015 年。

相機不知道有多少部。時時留心生活中的體會，每一個轉瞬和感動的靈思，感受其本質，經過醞釀和沉澱，再而成形為作品的生命，這是王清霜創作的出發點。

　　因為如此，許多人或以「寫實」形容王清霜的作品風格，然而寫實並不足以形容之。王清霜每一件作品的圖稿，並非基於一次素描，而可能是耗時多年，許多次細緻觀察的累積。因此畫面上的寫實，並非全然，而更是寫意的結果，漫長時間的所得，形成長久思索後的一瞬，而這畫面不見得與任何一張素描稿完全相同。

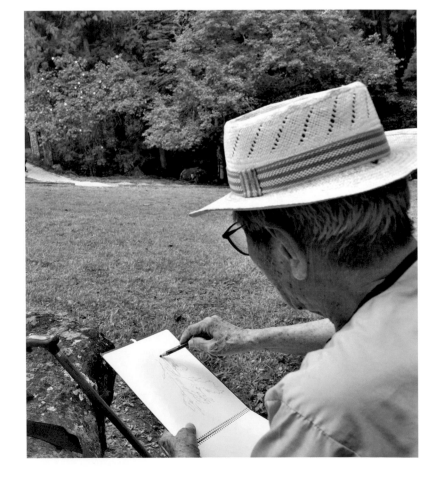

五岳尋仙不辭遠
一生好入名山遊
　　李白

15-20

6-12

1991.7.25

Gladiola

8-9

王清霜，〈牡丹〉，1997 年，漆畫，45×45cm。

[左頁上圖] 為了描繪臺灣不常見的牡丹，王清霜多次前往杉林溪素描。
[左頁下二圖] 王清霜的植物寫生素描。

▌王清霜〈月下美人〉素描稿 ▐

王清霜作的〈月下美人〉的曇花素描稿超過三十幅，包括描繪花的各種角度、各樣姿態，繪圖日期最早的從1992年開始，歷時十八年以上。繪稿旁註記當時的時間、開了幾朵，甚至當時的狀況，如「2000.6.11上（午）2.23 大地震6、7級、下（午）10時寫計開7朵」，也為九二一大地震之後的南投留下紀錄。

1999 年 8 月 29 日，曇花素描。

[右上圖] 2000 年 6 月 11 日，曇花素描。
[右下圖] 2009 年 8 月 26 日，曇花素描。
[右頁圖] 2008 年 10 月 21 日，曇花素描。

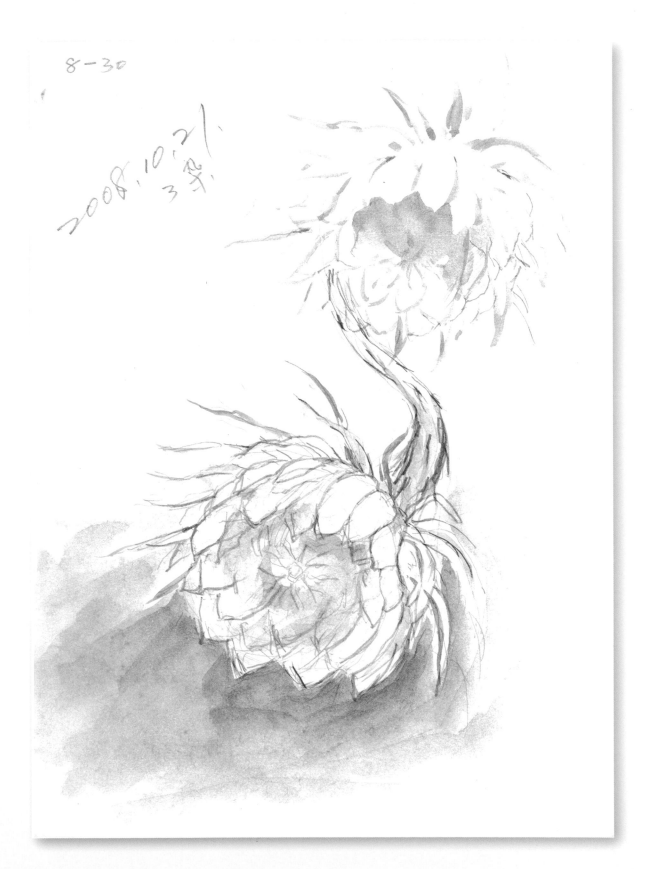

8-30

2008.10.21
3平
花 $18^{\circ}C$

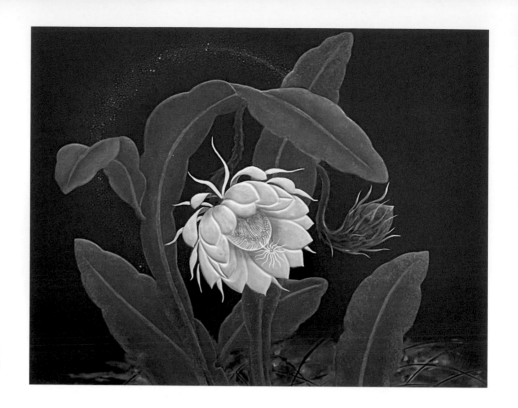

王清霜,〈月下美人〉,1992,
漆畫,45×36cm,臺中市立
葫蘆墩文化中心典藏,圖片來
源:王峻偉攝影提供。

　　1992年完成的〈月下美人〉,捕捉曇花盛開的一刹,而旁邊一朵則
微綻著等待盛放時刻的到來。雖然曇花通常是懸垂於枝葉下,王清霜
藉由枝葉的簇擁將綻開的花朵包裹在畫面中央,自然而然成為視線的焦
點,可說是精心安排的寫實。

　　2008年的〈月下美人〉,是1992年之後經過十六年未曾間斷鉅細靡
遺的素描紀錄、長期體悟思索的結果。比起1992年的〈月下美人〉,
2008年的同名作品則更而脫出寫實,將幽夜裡曇花綻放,勾人心弦的神
祕氛圍以高蒔繪手法表現得格外耐人尋味。

　　曇花極美,盛放的時候,皎潔如月。王清霜用最細緻的工筆,怕遺
漏似的刻畫曇花的細節,以丸銀(顆粒狀的銀粉)作高蒔繪,花形清晰
而飽實,特出於視線的重心,也顯見留影之情如此迫切,需要鉅細靡遺
的紀錄。而花萼的線條曲動,彷彿可感覺曇花緩緩開放時的微顫。

　　撒上丸金粉的葉片則半實半虛的連結曇花與綻開的時空(丸金為
顆粒狀的金粉)。後方的月,既是「月下美人」詞意中的月,也是「陰
晴圓缺」之月。王清霜以貝片切割出月的圓弧,貝片的光澤,透出月的
皎亮,映襯曇花的潔白,然而月的大部分卻似被雲霧遮蔽,深夜的沁涼
和曇花的濃郁香氣,因而神祕地席捲觀者。漆是一種有厚度、質地的材

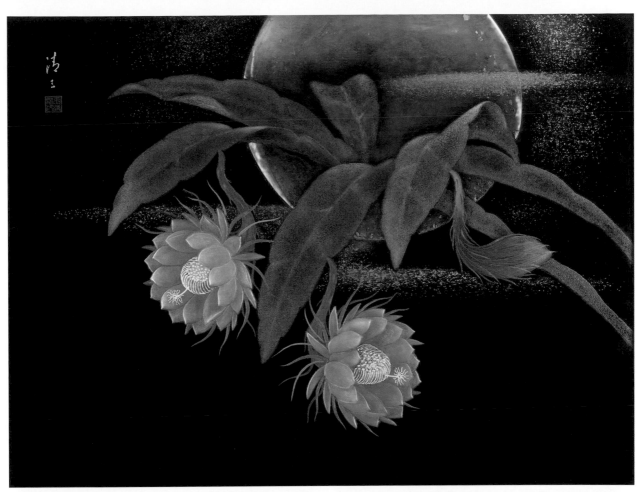

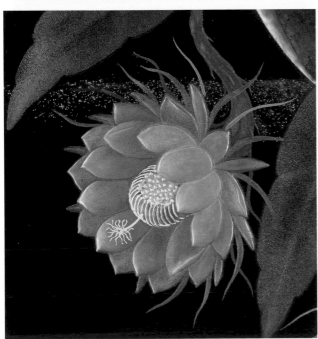

[上圖] 王清霜，〈月下美人〉，2008，漆畫，45×60cm。

[下二圖] 〈月下美人〉（局部）。花瓣尖端為丸銀，月以貝片製成，葉片則飾以王清霜特製細磨的丸金顆粒。

料，王清霜卻用灑落的金箔巧妙表現雲霧、氣味之輕。曇花絕美盛放即謝的孤寂嘆息之情，也在明暗、虛實的對照間不言而喻。美之極致如是，轉瞬如是，然而年年能得此，卻非無常，而是祝福。

另外值得一提的是，為了呈現葉片的質感，市售的丸金顆粒不夠粗，王清霜因此自己動手，用銼刀將金條銼磨出顆粒，由這樣的細節可以深刻感受嚴謹的職人精神和求美的堅持。

曇花之外，王清霜最常描繪的題材，還有木棉花。草屯鄉間道路邊處處可見木棉，在春末初暖之時已經火紅盛放。

1997年的漆畫〈木棉花〉，則是以挺立的樹木之姿，安排於雙拼畫板之上，呈現如道路兩側的景象。春夏交接之際，木棉葉已落盡，五瓣如鐘形的花朵挺立滿布於枯枝上，是王清霜常常行經的生活意象。這幅

王清霜，〈木棉花〉，1997，
漆畫，91×122cm。

王清霜，〈雙鳥‧木棉花〉，
2001，漆畫，47×61cm。

畫運用「戧金」的方法，也就是以淺刻的方式先刻畫出樹形，再於刻痕內
填漆，鋪上金箔或泥金粉。前排樹木明亮清晰，而後排則略模糊，使之退
於背景中，實虛相映、光線透視層次分明。地面上姿態各異的小鳥，使得
氣氛靈動活潑起來，而貝殼鑲嵌的小點，或如波光水影閃爍，更像點綴著
小鳥的鳴叫，在漸暖的空氣裡喚醒愉快的心情。

　　木棉之作還有數件，包含2001年的〈雙鳥‧木棉花〉。不僅是木棉，
這件作品還包含兩隻白頭翁。

　　畫面的配置，呈現一種如攝影般的趣味。近處的木棉及鳥，以高蒔繪
的方式，堆疊出聚焦的立體感及細節的清晰，後方的花朵與枝幹，則似大
光圈的效果，模糊引入背景中。王清霜善於掌握光，而漆本身具有亮度，
自極暗的黑地透出到明亮多彩的層次，正是漆作不同於其他媒材的趣味和
獨特美感，於這件作品中顯現無遺。同樣是朱紅，從背景黑地中隱現的暗
紅，到前方花瓣明亮的橘紅，雖是同一色調，卻有多種層次的韻味。

另外十分有意思的是，木棉姿態各異，有盛開，有半掩，也有含苞，然而綻放的朵朵木棉花，銀色的花蕊排列的格外齊整，一根根像針一樣環繞蕊心，透露出寫實之外的童趣，這樣的表現，在2010年另一件同樣是木棉與鳥之作〈早春〉更是鮮明。

2010年的〈早春〉是近十年後的作品，雖然同為木棉和白頭翁，視角卻從1997年〈木棉花〉的全觀地景，以及2001年〈雙鳥‧木棉花〉的微距鏡頭，再而轉為捕捉二者之間，以一棵木棉樹的局部作為主角。

不是花朵，反而以樹幹為視覺中心，由中心伸展出的分枝盛放木棉，白頭翁則穿插其間。這個角度似乎要微微仰視才能取得，然而朵朵木棉的花心都清晰可見，展現寫實之外東方式的全觀趣味。構圖的鋪陳，反而有種脫出精心安排的童心。

[上圖]
王清霜，〈早春〉，2010，
漆畫，95×95cm。

[下圖]
王清霜作南投檳榔樹手稿。

同樣是南投地景中常見的植物——檳榔，王清霜於1998年以〈清香〉一作捕捉它少為人知的美好之處。透過素描稿，可以看出創作以前觀察的重心及作品發展觀點的變化。

王清霜，〈清香〉，
1998，漆畫，
60×45cm。

　　檳榔樹高高聳立，一般而言，不容易看到檳榔花的近貌，然而王清
霜家門口正好有一棵檳榔樹，位於樓上的小窗就正對著檳榔樹的高處，
檳榔花開時正好一覽無遺，那股檳榔花開時獨特的芬芳，應該也深植在
王清霜的心中，讓這件作品以「清香」為名。

　　〈清香〉的主要畫面，極盡精緻工筆描繪的金黃檳榔花，幾乎綻滿

一半。整幅構圖以幾何方式鋪陳，將自然界中發散輻射的生長，精心齊整排列，使得視覺力道極為強烈，同時仍然巧妙呈現長期觀察的結果。等距排列的雄花運用漆的質性先作顆粒狀表現，上面再蒔金粉與銀粉。靠近中心基部的雌花，則是以丸金增加立體感與色澤的變化。色彩的組成，在草稿階段已有縝密的思考。為了表現物體的質地特性，如莖幹的堅硬，運用多種色粉研磨調出較為深沉的顏色，符合自然質性卻不僵化。

後方的莖葉，簡化為暗示性的表現，但仍不失細節。王清霜向來善用漆的質性營造透薄到濃厚的層次感，〈清香〉即是明證。視覺中心的檳榔花為最立體精細的表現，以漆堆疊的高蒔繪技法營造量體，後方莖與葉則以薄漆、研出蒔繪的方法，讓形象逐漸沒入背景。〈清香〉最為巧妙的是，以淺雕的戧金技法所形成一圈圈外擴的點狀層次，彷彿可以嗅聞檳榔花開時的清香之氣。

另一幅2003年的作品〈凝香〉以馬拉巴栗為題，在構圖表現上亦有異曲同工之妙，以微距鏡頭下的花與葉為近景，後方則取暗示的表現。只是馬拉巴栗的氣味濃郁，非以細琢的小蜜蜂才能道足，不同於檳榔花暗暗發散的自然清香。

無論是月下美人的曇花、清香的檳榔花，或者凝香的馬拉巴栗，王清霜的觀察綿密，對於氣味的表現，可說精采絕倫。

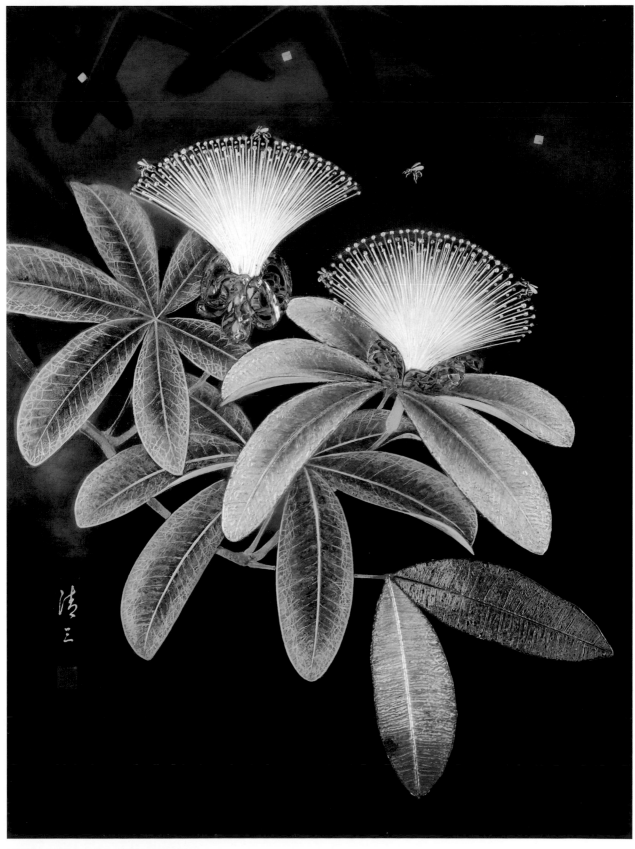

王清霜，〈凝香〉，2003，漆畫，60×45cm。

[左頁二圖] 王清霜作檳榔樹色彩設計草圖。

自然靈動── 在秩序中營造獨特

伽利略（Galileo Galilei, 1564-1642）曾說，「自然界偉大的書是用數學語言寫成的，其特徵為三角形、圓形和其他幾何圖形，沒有這些幾何圖形，人們只能在黑暗的迷宮中做毫無結果的遊蕩。」受過圖案學訓練的王清霜，每一件來自大自然的作品都完完全全體現這樣的宇宙秩序，包含對於動物的掌握和描繪，例如1991年完成的〈庭園孔雀〉。

這件作品重作修改之後，在構圖、色彩、觀察、技法各方面都最大程度地體現了王清霜的漆藝美學理念，可說是經典之作。而為求完美，王清霜不惜將費盡心力完成的作品修改，甚至重新再來，這種為美的用心從這件作品可見一斑。左下角細緻雕琢的龍紋欄杆，在新作中完全廢去，改為鳳凰木枝葉。

王清霜，〈庭園孔雀〉，1991，
漆畫，45×45cm。

王清霜，〈庭園孔雀〉，1991，
漆畫，45×45cm。

　　〈庭園孔雀〉同樣是以豐富嚴謹的觀察為基礎而發展出的作品。為
了描繪孔雀，王清霜曾經多次前往日月潭孔雀園和鹿谷鳥園現場寫生、
攝影，務求符合自然的原則。在孔雀軀體姿態、羽毛及鳳凰木花葉極
盡細緻的寫實清晰，使得前景的視覺中心飽滿斑斕。而孔雀所佇立的枝
幹，則是以示意的方式表現，如同攝影柔焦。

　　在色彩方面，王清霜曾經提及，漆畫最美的，莫過於「紅、黑、
金」的配色，〈庭園孔雀〉中羽毛和葉脈的金、鳳凰花的紅，映襯在底
色的墨黑之上，王清霜認為相當能夠符合這配色的命題。而技法方面，

王清霜，〈佇聆孔雀〉，2001，
漆畫，45×60cm。

運用「高蒔繪」營造立體的雕塑感，也產生如光投射的效果，以及用料
的質感。

　　這件作品更是展現王清霜的構圖特色。受到圖案學的影響，王清
霜的構圖配置以7：5：3為原則，透過大小比例、空間比例或者顏色比
例，使主從有致，虛實交錯，建立層次的秩序感。從具有秩序的穩定
之中營造多樣的變化，即使細節繁多，主色明麗，然而卻沒有過度之
感。〈庭園孔雀〉畫面之明晰乾淨的通透感正是王清霜一脈的重要特
色。

　　同樣以孔雀為題，2001年的〈佇聆孔雀〉以及2008年的〈孔雀珠
寶盒〉（P.71上圖），則更是抽出形體的造形原則，鋪陳秩序後，再而以技

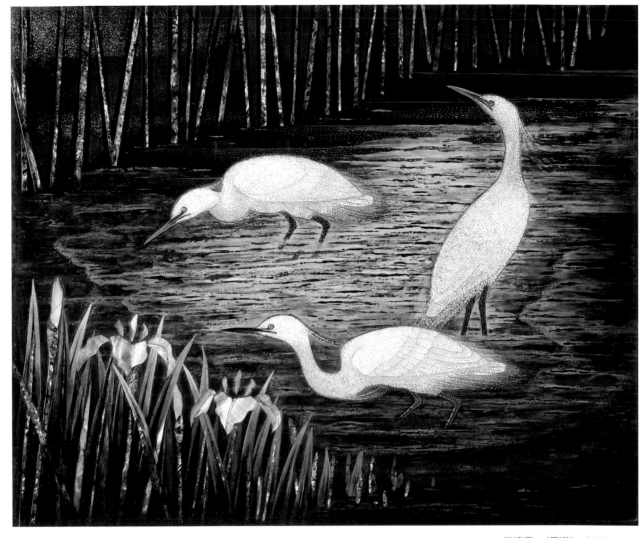

王清霜，〈晨曦〉，2002，
漆畫，63×75cm。

法、材料、厚薄、顏色等演繹質感的豐富變化。

以〈佇聆孔雀〉為例，三隻孔雀以三角、長橄欖狀為基礎幾何造形
交錯並陳、區分主從層次，再而分別營造細節。置中主角以螺鈿技法與
豐富的顏色變化描繪身軀及羽翼質感，前後景孔雀則藉由蛋殼貼附，巧
妙運用蛋殼的疏密、正反、大小等營造出多層次的白的變化，產生形體
的肌理與光線明暗。這樣細緻變化的白在黑色中產生空靈沉靜的感受，
背景如光影灑落的色點和方塊，如同寂靜中孔雀之鳴，落地有聲。

2008年的〈孔雀珠寶盒〉則是以螺鈿貼附表現頭冠和羽翼的質感。

〈晨曦〉中的白鷺鷥，同樣也運用了蛋殼貼附的細緻表現。天然漆

〈晨曦〉局部圖。王清霜以蛋殼呈現白鷺鷥身體的白。圖片來源：王庭玫攝影提供。

的色澤偏褐色，難以表現純粹的白色，王清霜以蛋殼呈現白鷺鷥的白，而水澤邊花朵的白，則以貝殼貼附的螺鈿技法表現。

　　除了孔雀，鵪鶉也是王清霜經常描繪的主題。王清霜對於鵪鶉有一份特別的喜愛，一方面是喜歡鵪鶉介於鳥與雞之間那種特別的可愛神態，而另一方面則是因為鵪鶉是臺灣常見的家禽，蛋殼又是漆藝使用的材料，有種格外親切的連結。為了表現鵪鶉，王清霜在家中養了一對鵪鶉，半年間持續觀察、素描、攝影，務求把握鵪鶉的神韻。

　　2004年創作的鵪鶉即有好幾件作品，有漆畫，也有硯盒（P.109）。鵪鶉的渾圓體態有種拙趣，而漆畫中鵪鶉的羽毛以高蒔繪的技法精細的表現羽毛的層理，增加這對小小鵪鶉的質量感，傳統漆藝絲毫不鬆懈的態度更是顯露無遺。

　　2005年的〈碧波泛金光〉（P.110上圖）是少數以水族為主題的作品，以

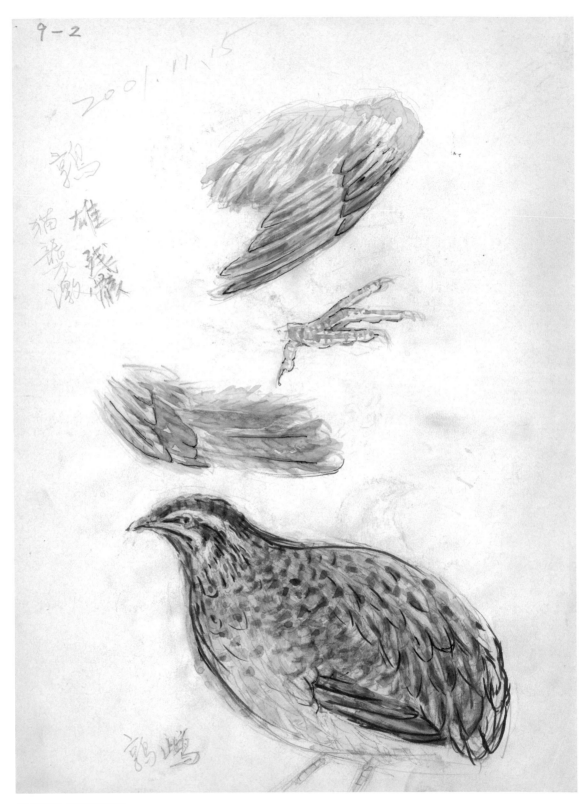

王清霜所作的鵪鶉素描稿。

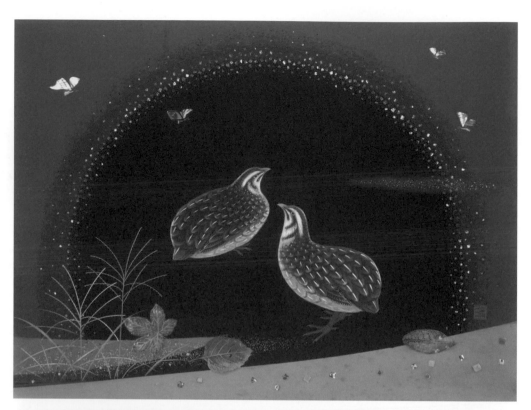

王清霜，〈鵪鶉〉，
2004，漆畫，
36×45cm。

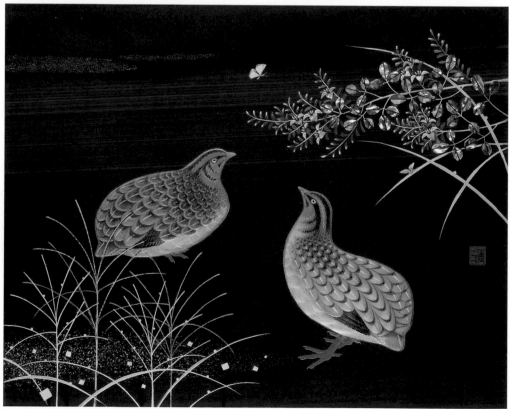

王清霜，〈鵪鶉〉（二），
2004，漆畫，
36×45cm。

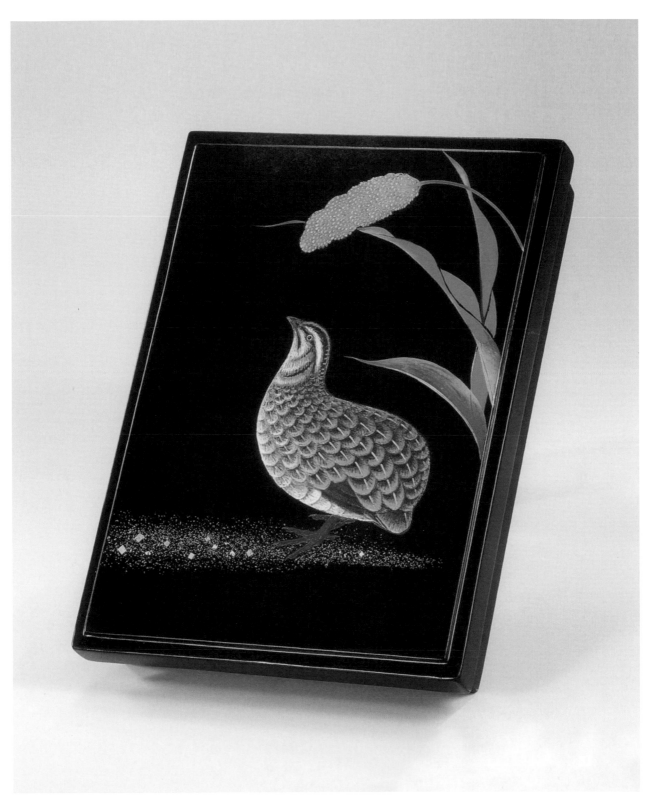

王清霜，〈鵪鶉盒〉，2004，木胎、天然漆，35×25×6cm。

王清霜，
〈碧波泛金光〉，
2005，漆畫，
45×60cm。

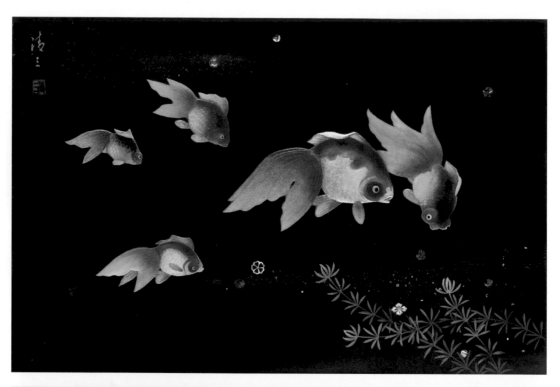

王清霜，〈金魚〉
（河面冬山圖稿），
漆畫，
37×46cm。

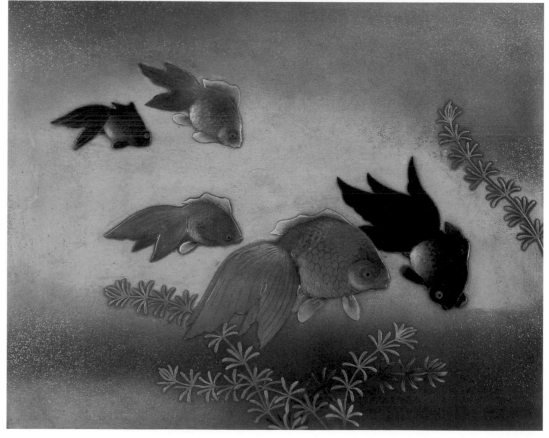

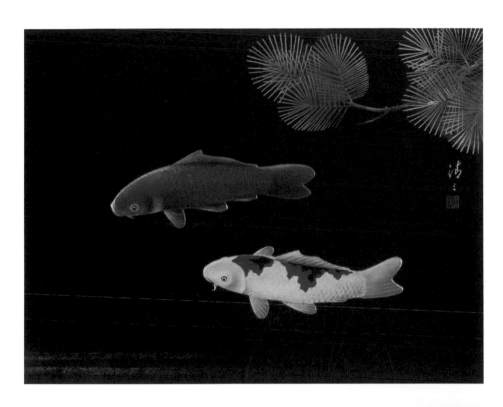

王清霜，〈錦鯉〉，2006，
漆畫，45×60cm。

大小比例構成次序感，漆的通透特性則巧妙的
變化運用為水中優游的姿態，自雕琢飽滿
的魚腹，再而沒為通透的尾鰭，背景的
水泡正似水族無聲又有聲的日常。

　　而金魚之作，更早的是依據河面
冬山老師圖稿所完成的〈金魚〉，兩
者相較，比例位置都做了調整，〈碧
波泛金光〉尺幅較大，但是金魚的比
例略小，又將留空增加，左側魚群與右
側主景雙魚距離拉大，映襯黑底，水中世
界寂靜空靈之感更加強化，魚身的受光與魚鰭
的通透感也更為強烈。

　　和在地生活中能夠見到的動物不同，傳統丹頂鶴的圖
像，偶而呈現在王清霜的漆器作品。1991年重心轉為創作之後，王清霜

王清霜，〈海之趣〉，2015，
漆盤，48×48×3cm。

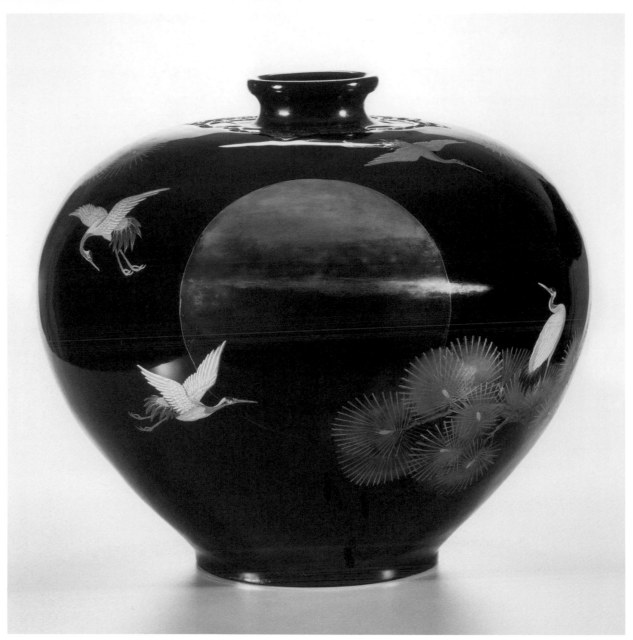

王清霜，〈松鶴延年〉，2004，
布、天然漆、金粉、丸銀，
35×35×40cm。

逐漸以漆畫為主，漆器比重減少，〈松鶴延年〉是少數的漆器作品，無
論胎體或者圖像都有古典之風。

　　〈松鶴延年〉的圓形胎體，是以傳統稱為「夾紵」的方式成型，也
就是俗稱的「脫胎」，是中國戰國時期就開始的古老技法。「紵」就是
麻布，「夾紵」技法是先鑄模，接著以麻布為內層，再加上數層漆灰的
方式固定成型，把內部的模拿掉，則麻布和漆灰就獨立成為胎體，因此
很輕。

　　在非平面的形體上構圖布局，這件作品的平衡感和意韻的圓滿讓人

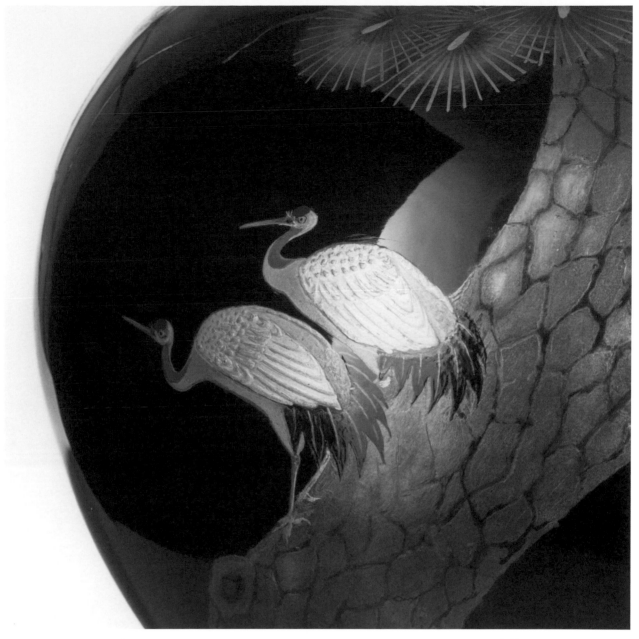

〈松鶴延年〉局部圖。

驚嘆，不同的面向讀到不同的敘事，但又流暢地彼此聯繫。丹頂鶴主要
生長在東北亞，臺灣很少有機會看見，延續古典松與鶴併同出現的祥瑞
寓意和圖像，這件作品也有神話的氛圍。

　　一側松枝上站立著一對丹頂鶴。丹頂鶴是一夫一妻制，傳統圖像
中經常成對出現。背景中的紅色夕陽成為另一面向的視覺重心，又為展
翅的丹頂鶴圍繞，無論自哪一面觀看，虛實配置、構圖比例都是恰到好
處。而丹頂鶴以高蒔繪的技法表現，樹幹也是運用高蒔繪以呈現蒼勁的
質感，刻劃立體卻不突兀，十分精彩。

風土之思——記憶地景與臺灣之愛

王清霜的兒子賢民、賢志曾經這麼談到父親：「恬淡規律的生活，專注於創作是我父親王清霜先生近年來生活的寫照，每天清晨5點外出散步，即展開每日生活的序幕，回家稍作休息後，就開始一天忙碌的創作，相較於早年每天忙著工廠因應內外銷，日夜督促員工從事生活日用漆器的生產而忙碌是一極大的對比。」（摘自《沒有彎路的人生——王清霜的漆藝生命史》118頁）清晨的散步，對於隨時留心觀察萬物、浸淫造化之美的王清霜來說，想必是創作生命的重要啟發。

草屯的重要地景九九峰，屢次成為王清霜作品的主角。素描簿與相機不離身的他，記錄下九九峰的各種面貌。

1995年的〈九九峰〉是兩幅合一的作品。九九峰雖然佇立於背景，卻和前景枝葉繁茂的樹木共同展現蒼茫神祕的氛圍。在地居民暱稱九九峰為「火燄山」，正似這件作品如火焰燃起的意象。

比起1995年之作更採遠眺視角的，是2001年的〈豐收〉，而這視角，更反映了每天散步穿越開闊田野時所望見的生命視角。九九峰在1999年大地震中受到嚴重破壞，這件作品仍然可以感受山脈石礫粗獷的質感。然而生命必然有其出路，近景精心描繪的金黃稻穗，粒粒飽滿低

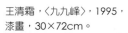

王清霜，〈九九峰〉，1995，
漆畫，30×72cm。

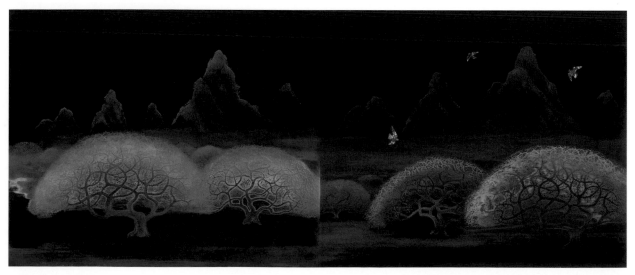

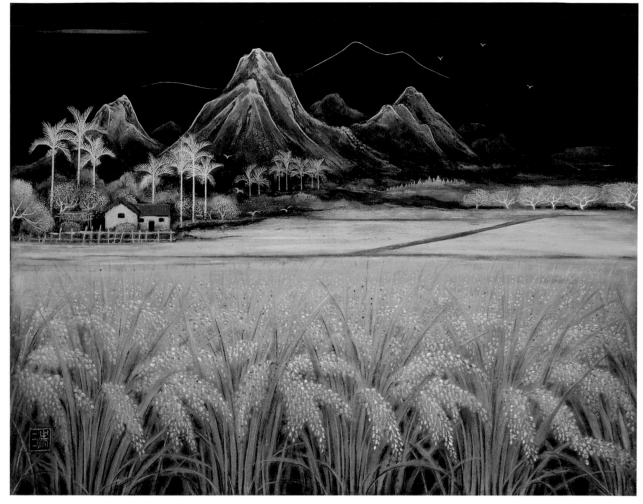

王清霜，〈豐收〉，2001，
漆畫，36×45cm。

頭，展現無比的生命力與希望。

　　2002年的〈春郊〉（P.116），則是描繪春光乍現之時，九九峰下的油
菜花田燦爛滿溢的意象。草屯的農民在冬季休耕期間撒下油菜籽，大約
12月到隔年的2月間就會盛開黃色的小花，直到3月分再翻土掩入土中
作為養分。因此這件作品的景象正是春季盛放之時，又值黃昏，金黃的
光芒灑落在黃色的油菜花海上，成為溫柔而活潑的美好景象。蒔繪的金
色，營造金黃光芒、螺鈿的銀色，點出活躍的白粉蝶，層次分明的引導
視覺到遠方。夜晚將臨，但是帶來的不是黑暗，而是寬闊及希望。

　　〈草鞋墩風光〉（P.59上圖）直接以草屯的舊名為題，是2010年的作
品。同樣是描繪黃昏時刻草屯隘寮溪稻田豐收的景象，與2001年〈豐

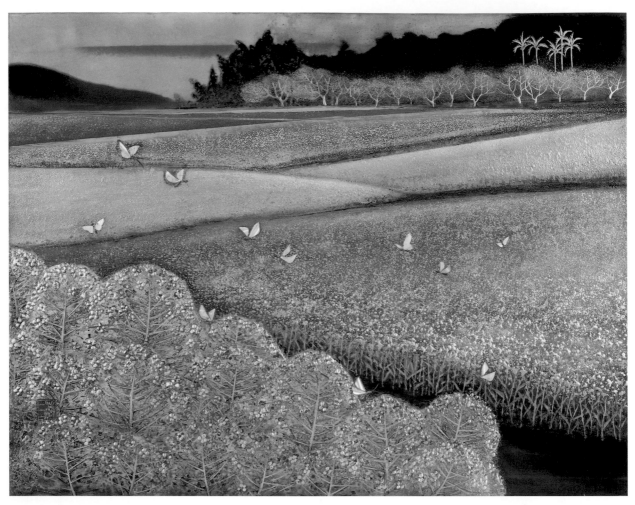

王清霜，〈春郊〉，2002，
漆畫，36×45cm。

[右頁圖]
王清霜，〈春郊〉局部。

收〉不同的是，相較於粗獷嶙峋的九九峰，〈草鞋墩風光〉的遠景則是
平緩的八卦山脈。粒粒分明的稻穗，王清霜依舊費心蒔繪，而中遠景則
以調漆的方式融混出類似水墨的意象，使遠山慢慢沐浴在夕陽中，散發
出溫暖而懷念的美好氛圍。

　　前景的木禾部，許多親友曾經建議在稻穗間加入水紋，然而王清霜
堅持呈現真實的農田景象，而非炫技。與其說是一幅創作，不如說〈草
鞋墩風光〉已是王清霜記憶中的真實風景，柔軟的牽動自草屯宿舍以來
已經成為第二個故鄉的深厚情感。歷經十年，創作心境已然轉變。

　　這幾幅以草屯為題的風景之作，雖然具有一貫的構圖基礎和寫實觀
察的累積，但比起植物花鳥之作，更顯出自由的心境。漆畫是王清霜已

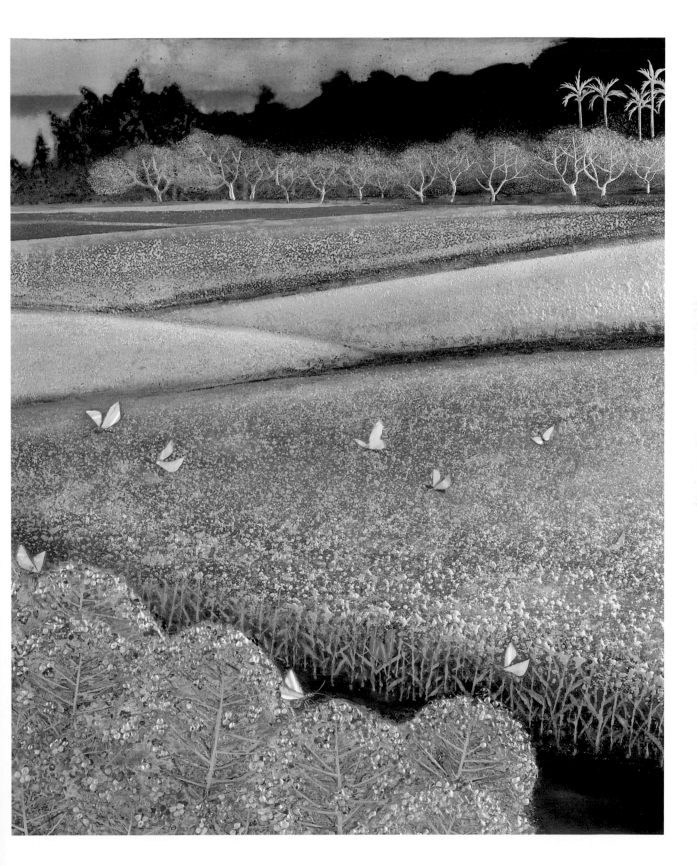

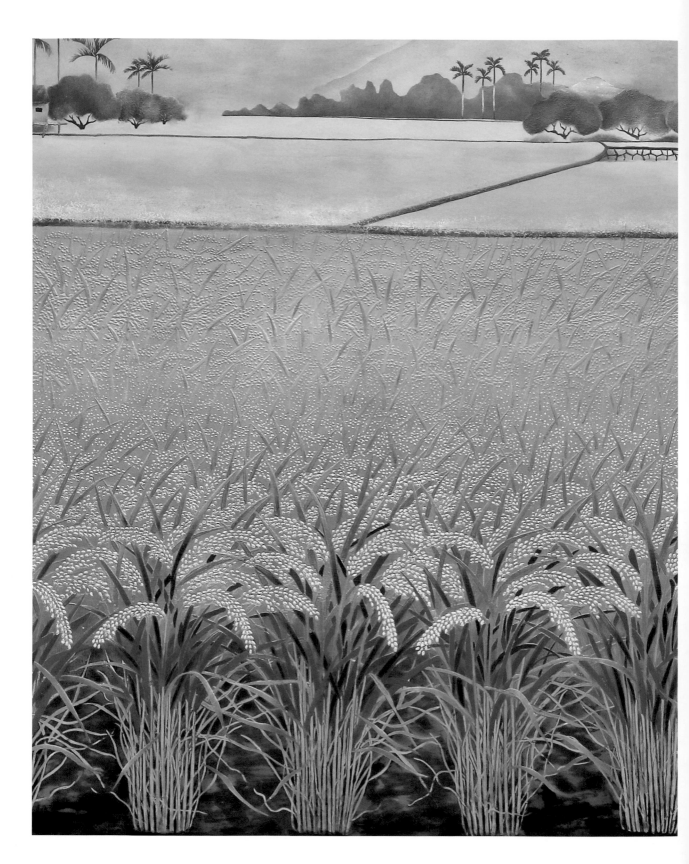

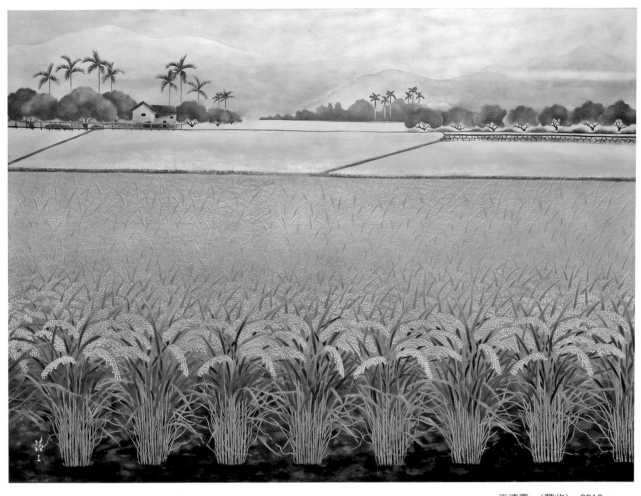

然優游的內在世界，如同日記一般，每天每刻在其中得到心靈的休憩。
草屯的風景不僅只是創作，更是對於數十年歲與這片土地朝夕相處，從
風土自然中得到慰藉的美好記憶。

　　也是自然地景的展現，王清霜歷時數年一系列以「玉山」為名的作
品，則展現創作生命極為不同的面向，後文將以專節説明。

　　鄉土之外，王清霜也以漆畫紀錄所遊歷的風景。夫妻兩人經常相
伴旅遊，到訪過日本、中國、韓國、美國、加拿大、英國、法國、義大
利、比利時、澳洲、紐西蘭、埃及、沙巴等地。每到一地，王清霜總是
留下攝影和素描紀錄，有些旅行的體會回國後更發展成畫作。

　　2006年夫妻到中國旅遊後的印象，藉由寫生、攝影和感受的沉澱，

1988年，王清霜夫妻同遊英國，在溫莎堡夏宮前留影。

[下圖]
王清霜，〈宏村古色〉，2007，漆畫，45×60cm。

回臺後繪成〈黃山奇景〉及〈宏村古色〉記下黃山嶔崎矗立的岩石、宏村芳美的院落和水鄉倒影。兩件作品完成的2007年，王清霜獲得文建會第1屆「國家工藝成就獎」。

2008年完成的〈吳哥窟〉(P.122)則又是別樹一幟的異國風情。有別於一般人對於吳哥窟壯觀古建築群的印象，王清霜只取遺址局部，以盤根錯節的老樹、部分顯露的立面和幽深的入口呈現悠遠的時間感。以高蒔繪細細經營的建築浮雕歷久彌新，是光照聚焦的重點，記下印象最為深刻的藝術之美。

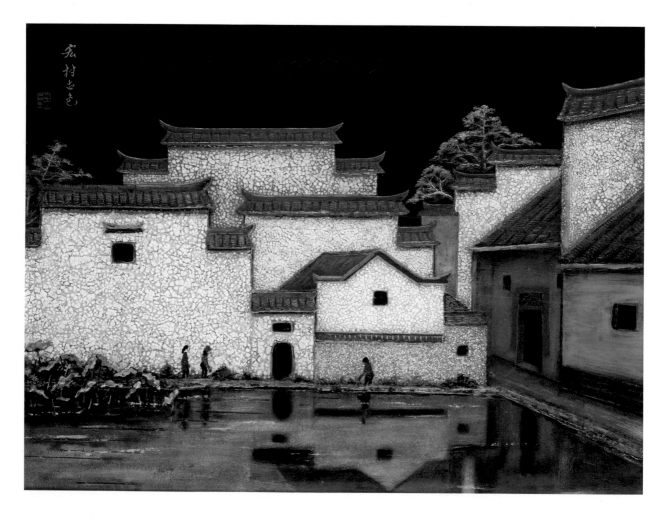

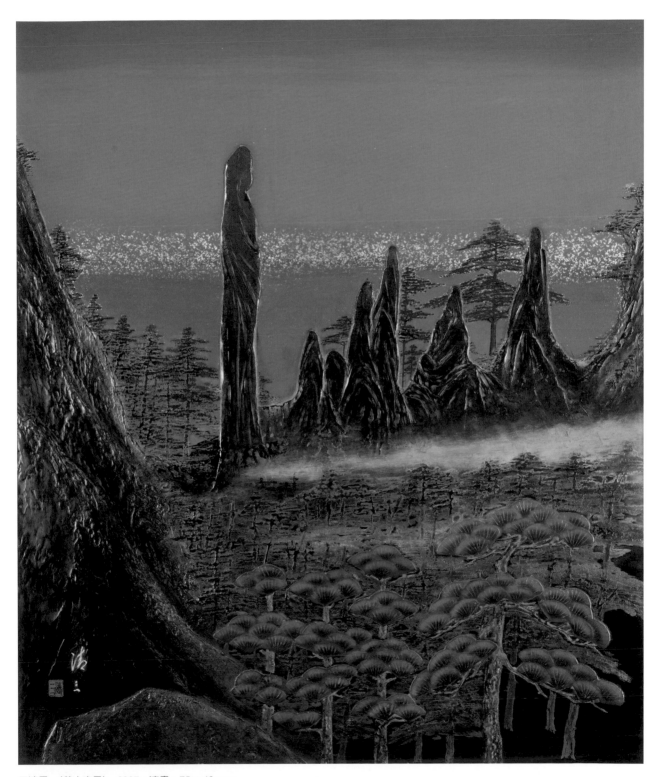

王清霜，〈黃山奇景〉，2007，漆畫，75×63cm。

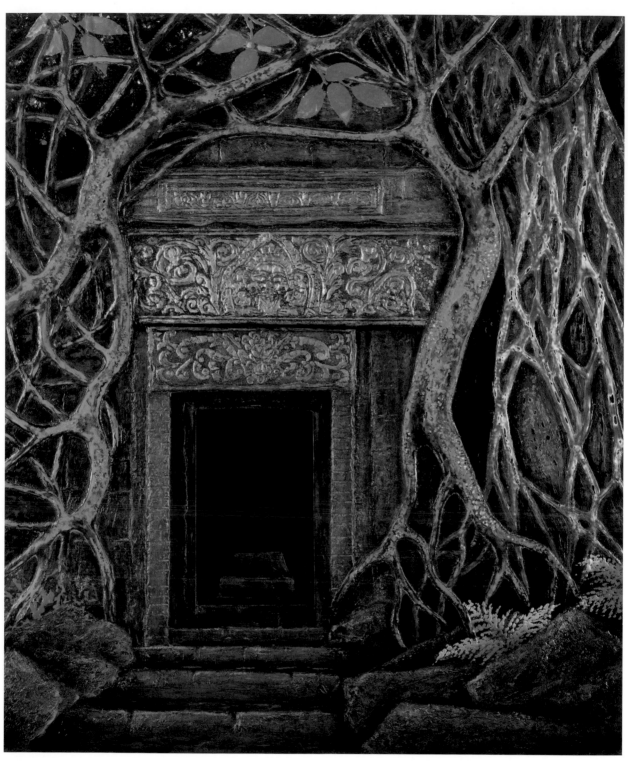

王清霜，〈吳哥窟〉，2008，漆畫，75× 63cm。

王清霜，〈秋風〉，
2005，漆畫，
91×74cm。

　　早年的神岡故鄉，留日和歸國後的飄蕩，直到在草屯建立家園，成為第二
個故鄉。風土的情感，驅動王清霜創作的熱忱，或閒適、或歡欣、或讚嘆、或
懷念，由這片土地而來的豐沛感受轉為創作能量，也成就充滿臺灣特色的漆之
藝術。

以形寫神——由器物到文化的演繹

開始投入創作後，王清霜的漆器作品比起漆畫來說數量較少。以夾紵塑型、螺鈿鑲嵌紋飾的〈九龍漆瓶〉是古典美感的講究展現。而「塑漆成器」之外，王清霜的創作中還有「以漆摹物」的獨特表現，不僅源自於早年就建立的從古物經典中學習的習慣，更衍生為博古觀今的靈思，在摹物的巧妙表現和題材的意涵格局方面都具有開創性。

2001年，王清霜首次個展，在臺中縣立文化中心開展，而海報上使用的，就是2000年完成的〈戰國文物：漆豆、鑑〉。以兩件古器物：「豆」與「鑑」為主角，前者是祭禮中盛裝供奉食物的禮器，後者則是映照古今的鏡子。延續日本學習期間從博物館古物中涵養美感靈思的習慣，王清霜的作品呈現典重的質感。而漆器曾經在青銅器式微之後，承繼其器型、裝飾和祭祀功能，王清霜以漆畫的形式將青銅器物以

王清霜，〈九龍漆瓶〉，1999，
布、天然漆、貝殼，
50×32×36cm。

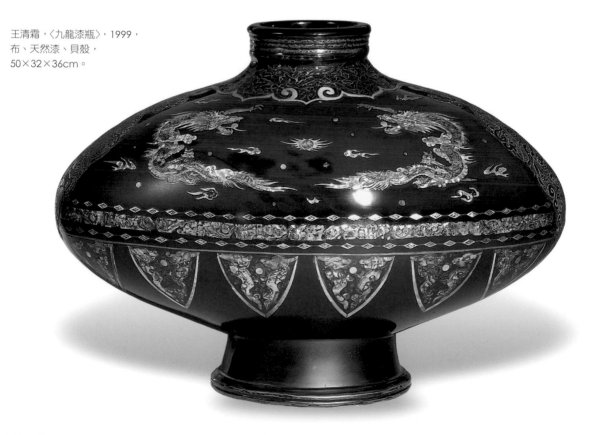

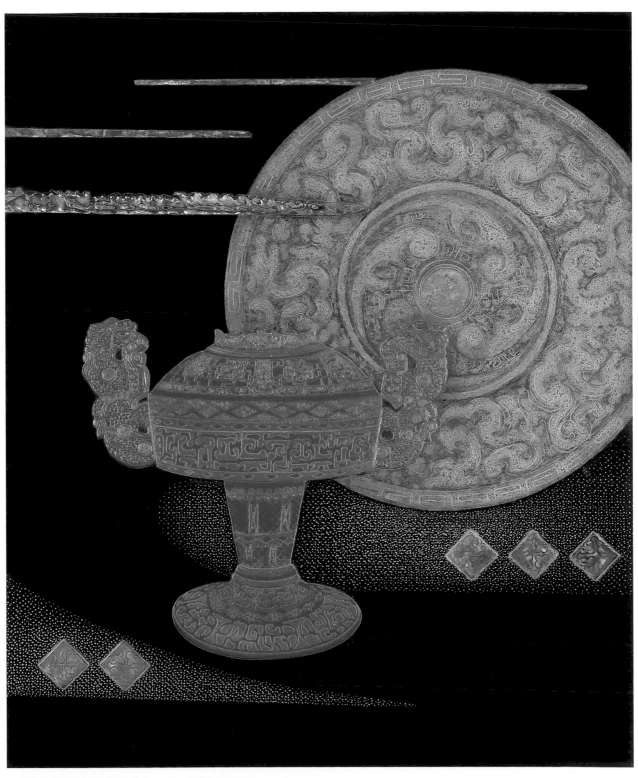

王清霜，〈戰國文物：漆豆、鑑〉，2000，漆畫，70×60cm。

王清霜，〈磁州窯〉，2005，漆畫，45×36cm。

王清霜，〈獸型祭具〉，2001，
漆畫，45×60cm。

漆重新賦形，別有物外之意。

　　2001年以高蒔繪完成的〈獸型祭具〉也是相同類型的作品，以青銅
器上的獸型銘文作為題材。

　　以漆摹寫器物的，2005年的〈磁州窯〉亦為代表之作。磁州窯位於
中國河北省磁縣一帶，古稱磁州，以製造富有中國北方民間風情的各種
紋樣彩瓷著名，其中尤以白地釉下彩繪瓷最為人稱道，黑白的強烈對
比，形成獨特的裝飾風格。王清霜以三種不同的漆藝技法表現三件瓷
器，尤其位於後方的陶器，運用「戧銀」的方式，先在黑地上淺刻紋
飾，在刻痕內填漆後灑上銀粉，摹寫出磁州窯黑地白紋的特殊風格，非
常傳神。

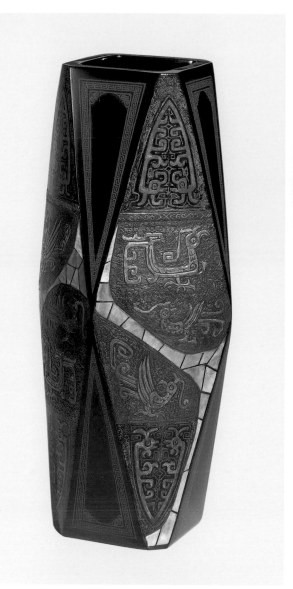

[左圖]
王清霜，〈八角仿古漆瓶〉，
1998，布、天然漆、貝殼、
乾漆粉，18×18×60cm。

[右圖]
王清霜，〈寰宇之謎〉，2006，
漆畫，62×34cm。

　　自塑漆成器，到以漆摹物的玩賞，王清霜也將古典之美的體會，抽象轉化為具有象徵之意的創作。2006年的〈寰宇之謎〉，運用高蒔繪將青銅器上的人形紋飾，以及青銅器的色澤質地表現出來。後方背景的圓與方，除了結構上的穩定，頗見圖案學的基礎，兩個圓也分別象徵著不同的時空，整件作品呈現出神祕的幽韻。

　　創作的動機，來自於王清霜童心未泯的好奇，初見到古器物上的人形紋飾，不禁驚嘆真像外星人，進而猜想，難道遠在商周時期，就有外

王清霜，〈天人合一〉，
1995-2008，漆畫，
150×504cm，
國立臺灣工藝研究發展中心
典藏。

星人之謎嗎？背景的兩個圓，上方的圓是商周時代，而下方的圓則意指
宇宙的無垠，中央的方塊，作為兩者的中介，以紅色呈現，傳達王清霜
的希望──在華人文化中，紅色是吉瑞的表徵，期待即使真有外星人及
人類尚未能完全掌握的無垠世界，希望它所帶來的是正向的希望，而不
是科幻電影中常描寫的災難和戰爭。

　　這種轉化自古典美學和圖案訓練的敘事表現，也展現在〈天人合
一〉這件作品中。

　　1995年，臺灣省手工業研究所在臺北國際設計展中展出「臺灣工藝
五十年」主題，邀請王清霜設計製作一件長504公分、高150公分的〈天
人合一〉，是臺灣首見的巨幅漆畫（P.79下圖）。

　　這幅漆畫以臺灣工藝的過去、現在、未來為主題，由三塊畫版組
成，以濃重的黑色框線連接時間的演變，也平穩了整個畫面。而過去、
現在、未來的排列，並非線性順序，而以象徵「未來」的金色畫版為中
心，左邊為「過去」──以泛黃的時間感表達，右側則是「現在」──
用紅色為主調。

　　〈天人合一〉的製作，由王賢民、黃麗淑、徐玉明和王清霜共同合
力完成。而2008年再由賢民、賢志和廖勝文修復後，於國立臺灣工藝研
究所工藝資訊館的落成典禮中揭幕。1995年展出時，尚未及畫上中幅的
鳳凰，2008年的揭幕，則加上高蒔繪的鳳凰，展現象徵「未來」的完整
意象。

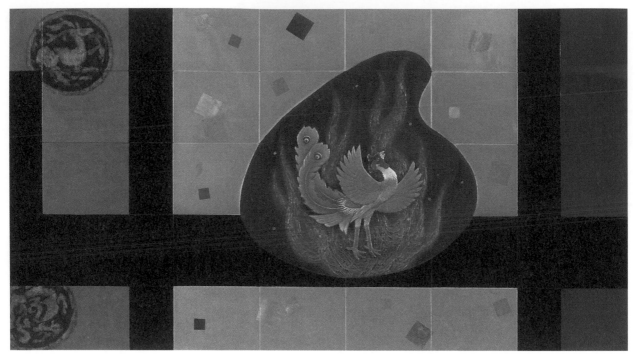

王清霜，〈天人合一〉，局部。

「過去」與「現在」，都以方形構圖為主。「過去」畫版底色浮現的四個圓圈，以「研出蒔繪」的技法繪成，分別是代表四方的青龍、白虎、朱雀、玄武等中國傳統文化中的四靈，畫版中間則以貼金表現龍紋。堅定的方形，象徵已經成形論定的文化。「現在」畫版以圓盤的俯視（下方）和側視（上方），象徵當代文化的多元面向。相較於「過去」的穩定感，「現在」以螺鈿的技法表現層次變化與漂浮的樣態，呈現當代文化還在進行、尚未定論的時間感。

正中心的「未來」，脫出幾何形的設計，置中的紅色圖樣，既是象徵生命之始的蛋，期待孵化新生，也是心臟，是對於臺灣工藝的警惕和期許──只要用心，臺灣工藝的未來就會如同浴火展翅的鳳凰，耀眼新生。高蒔繪的鳳凰，形成視覺的焦點。

有感於九二一大地震十周年，臺灣人民歷經家園毀壞重建的過程，王清霜將〈天人合一〉中幅的浴火鳳凰再作詮釋，成為2009年的作品〈重生〉，希望能夠藉由作品，鼓舞人心，如試煉後再起的鳳凰。同樣運用高蒔繪技法，栩栩如雕塑的鳳凰充滿堅決的力道，耀眼新生。

[右頁圖]
王清霜，〈重生〉，2009，
漆畫，122×100cm。

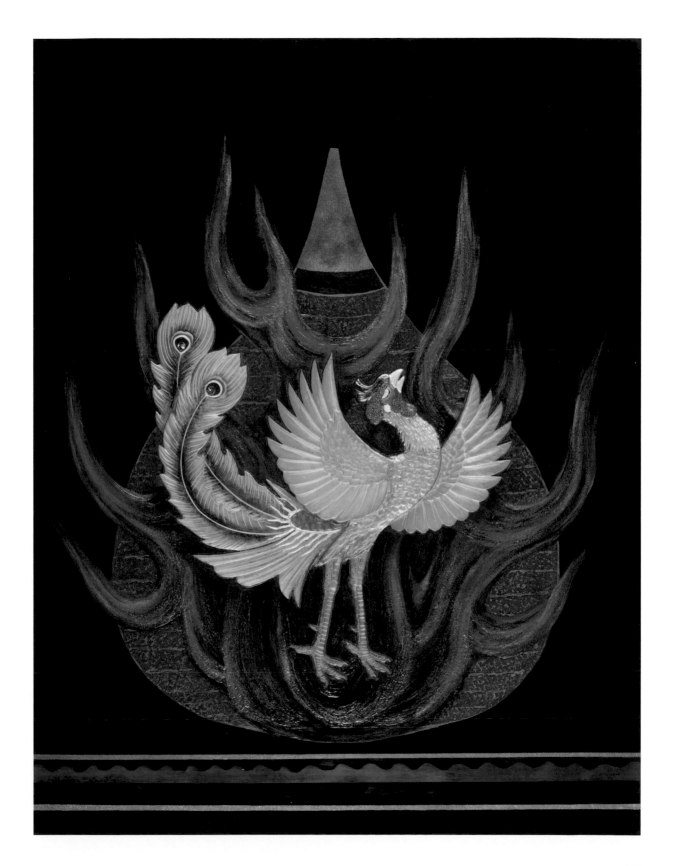

2021 年，王清霜創作景象。

王清霜，〈鳳凰〉，2021，
漆畫，45×75cm。

王清霜，〈夾紵原始圖紋漆瓶〉，
2001，布、天然漆、乾漆粉，
24×24×38cm。

　　2021 年，已屆百歲的王清霜又有〈鳳凰〉之作，以調和色漆的方
式，這次的鳳凰則是優雅而雋永。

　　其他題材方面，王清霜一直以來都展現對於原住民文化的興趣，無
論器物或畫作皆有所梳理。臺中工藝專修學校時期學習的「蓬萊塗」，
以及輔導「平地山胞手工業訓練班」時期所累積的寫生圖稿，轉化為後
來的創作表現。

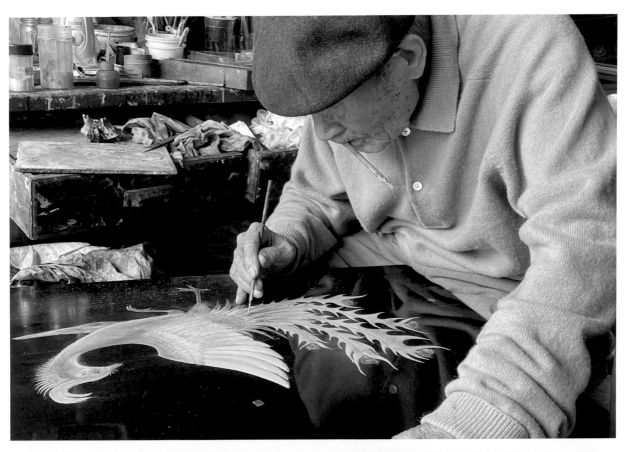

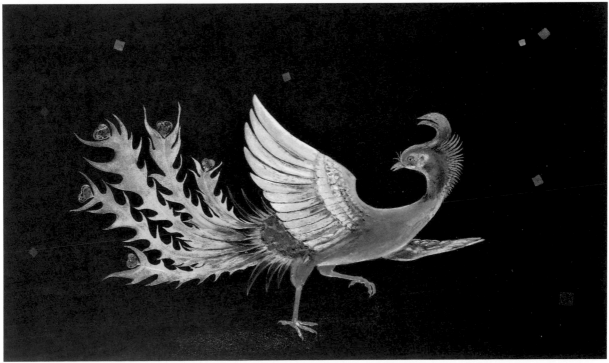

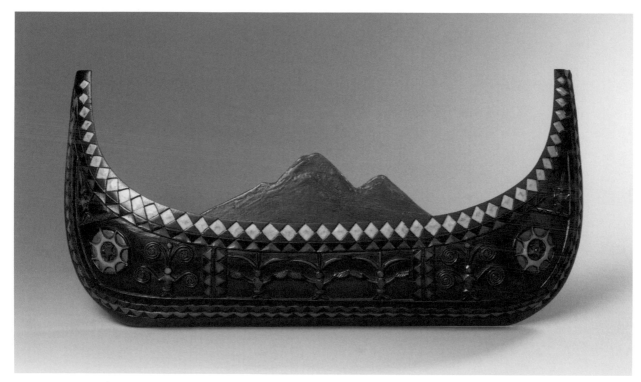

【上圖】 王清霜，〈木杓漆果盆〉，1999，木胎、天然漆，25×29×10cm、31×29×10cm。

【下圖】 王清霜，〈獨木舟掛飾〉，2001，木胎、天然漆，44×5×20cm。

【右頁圖】 王清霜，〈杵音〉，2010，漆畫，95×75cm。

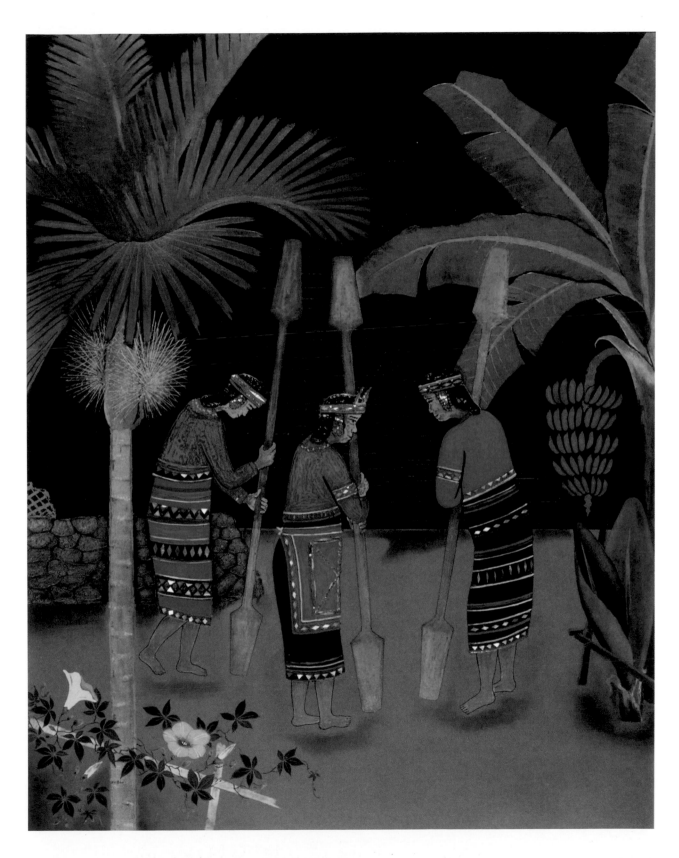

6.

漆藝承傳

藝術是人類文化的瑰寶，藝術工作者必須體認藝術是無止境的
路，必須堅持追求創新的目標。

 ——摘自《沒有彎路的人生——王清霜的漆藝生命史》31 頁

相隔四十年再次參展，王清霜和四十年前第一次參加「全省美
展」時一樣，選擇的主題是「獅」。因為「獅」是河面冬山老師
常採用的題材，這是對於給予自己漆藝生命重大啟發者的懷念
與敬意，象徵承傳的血脈和意志，也再次宣告創作之新生，本
源在於傳統，在於深植於文化土壤中的根。

［本頁圖］2021 年 12 月，王清霜留影。

［左頁圖］王清霜，〈向陽雪梅〉（局部），2010 年，漆畫，60×45cm。

雄獅‧向老師致敬

　　受邀參展的第一件作品，王清霜選擇的主題是「雄獅」，而「獅」正是河面冬山老師經常繪作的題材。這件創作生涯極為重要的開展之作，也是向恩師致敬之作。

　　〈雄獅〉以河面冬山的構圖為發想。運用高蒔繪的技術，細緻的堆疊出質地，花費半年的時間，完成金、黑、紅經典主色的作品。獅的毛髮蜷曲處富有古典圖紋的意蘊，柔順之處的線條也顯得流暢自然。獅的身軀雖單純以黑色表現，線條簡單卻能充分展現肌理的力道。全幅作品繁簡有致，工筆之處則未嘗有一絲懈怠。

王清霜，〈雄獅〉，1990，
漆畫，36×45cm。

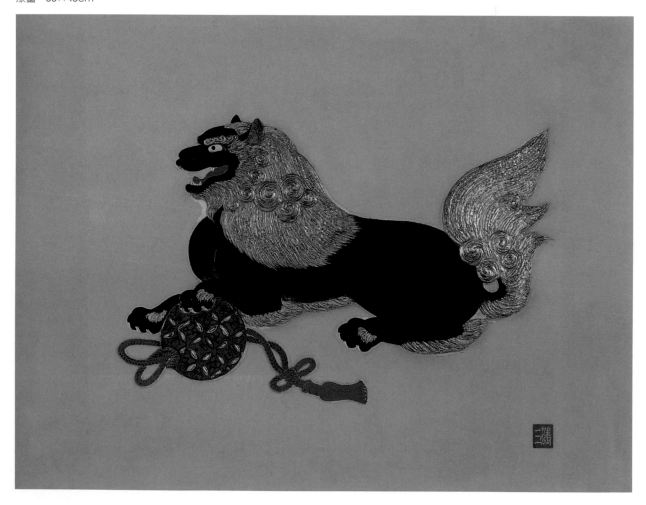

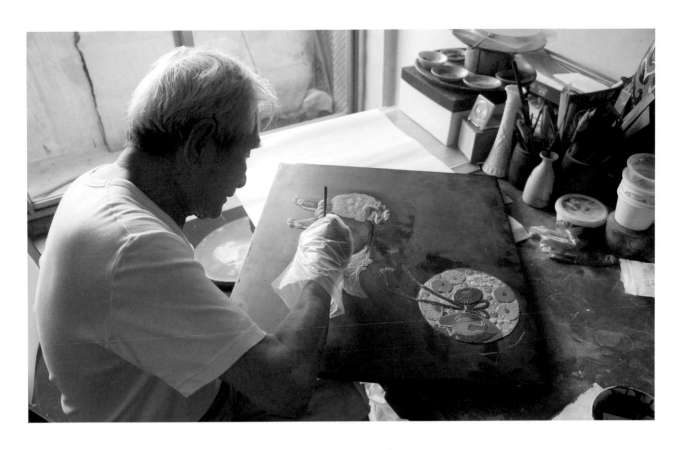

畫面左下方的獅球，則是運用「用器畫」（運用圓規等繪圖儀器工具輔助，依據幾何原理繪製成圖形）的工具、方法與觀念的表現。〈雄獅〉在「臺灣工藝展——從傳統到創新」展出之後大受好評，進而使得王清霜決意專注於創作。

「獅」，既是從恩師到自身的傳承情誼，也意寓著傳統到創新的思考。民俗節慶中常見的獅，是傳統文化中重要圖像的一員，也仍然活躍於當代臺灣的民間社會。「獅」這樣繫於傳統的根源，並湧流為創新的意象，經常為王清霜所採用，例如他曾經為所任職的臺灣手工業推廣中心機關刊物《中國手工業》第7期設計的封面，就是用「堆紅：獅球」為主意象；而美研公司產品簡介的封面也以「獅球」為題材。

[上圖]
王清霜創作一景。

[左下圖]
王清霜為《中國手工業》第 7 期設計的封面。

[右下圖]
美研產品簡介封面。

乙酉年
清之作

2002年，河面冬山的三子河面隆隨東京藝術大學漆工科教授三田村有純來臺，特別委託王清霜修復父親過世後，因寓所火災而部分受損的兩件作品〈金魚〉與〈吉雞〉。

　　感動於恩師作品中一對公雞與母雞的主題和意涵，王清霜以河面冬山的構圖為發想，重新創作〈吉雞〉。臺語「雞」的發音和「家」相同，命名為「吉雞」，取的正是「鶼鰈情深，家和萬事興」之意，也為他和妻子相攜互持的情感作見證。

　　看到修護成果之後，河面隆甚至將父親提報人間國寶的珍貴資料都交由王家收藏。感慨的是，河面家族沒有後人接續河面冬山的漆藝。而王家已是三代傳承，王清霜的二兒子和三兒子賢民、賢志不僅接續美研的事業，並且也陸續發表作品，已是傑出成熟的漆藝家。女兒麗華雖然並非專職漆藝，但教職退休後也投入創作。第三代的峻偉（王賢志之子）、怡婷（王賢民之女）亦持續有漆藝作品。是臺灣屈指可數、難能可貴的工藝家族，代代都有精彩表現。

　　王清霜一生感念習藝過程中曾經給予指導的恩師，也將這樣的感謝之情，轉化為對於後輩的提攜傳承之心。無論是工藝學校和研究班時期的學生、新竹工廠的年輕下屬、美研的員工，或者是轉換創作生涯後屢屢受邀帶領技藝教學和傳習班，都看到他身為「教育者」的人格與使命感。

　　2009年，他當選為「中華民國傳統匠師協會」第1屆理事長，同年也由南投縣政府登錄為「傳統工藝美術——漆工藝」保存者。

[上圖]
2021年底，王清霜與夫人陳彩燕合影。圖片來源：王庭玫攝影提供。

[下圖]
2021年底，三代漆藝傳承合影。左起：孫子王峻偉、次子王賢民、王清霜、三子王賢志。圖片來源：王庭玫攝影提供。

[左頁圖]
王清霜，〈吉雞〉，2005，漆畫，45×36cm。

人間國寶・薪火相傳

「……工藝實用化的方向是不對的。現在最重要的是技術保留，若因為生意差，無銷路而拖延下去，最後技術將消失。國家應該設法如何讓傳統工藝技術保留給下一代，這是最要緊的。」（摘自《王清霜漆藝創作80回顧》訪談紀錄）

2007年，八十六歲的王清霜獲得「國家工藝成就獎」的肯定──這是頒贈給具有工藝卓越成就者的最高獎項，每年僅遴選一人。王清霜是第1屆獲獎者。在三十四位候選人中，評審團認為王清霜「投入漆工藝七十寒暑，貢獻卓著，工藝成就非凡，蒔繪技法細膩寫實，技巧卓越」，一致推選他為首屆國家工藝成就獎的得主。

2010年，王清霜受文建會登錄為「國家重要傳統藝術──漆工藝保存者」，也就是一般人所稱的「人間國寶」。王清霜的老師河面冬山沒能來得及完成日本「人間國寶」的認定，而王清霜在八十九歲那年獲得這項最重要的榮耀，以及國家交託的傳承責任。

雖然「保存者」的正式名銜來得晚些，實際上王清霜早已經投入他關心的工藝人才培養工作。從日本回國後的教職、1950年代南投縣工藝研究班和臺灣手工業推廣中心在各地的培訓輔導，都已經對於臺灣工藝人才的養成產生影響，早已超越個人職涯的關心。

1990年代轉向創作之後，王清霜也接受臺灣省手工業研究所（今國立臺

灣工藝研究發展中心）的邀請，在1996年擔任暑期技藝研習班的老師，
傳授漆藝技法。這一次開班授課，也算是一圓昔日未能完成的心願。位
於草屯的臺灣省手工業研究所，前身就是南投縣工藝研究班。當時擔任
教務主任的王清霜，受限於設備、工具材料、大環境等種種因素無法開
設漆工科，1996年再次回到像娘家一樣的手工所教授漆藝，感受格外不
同。這次五個星期的課程，雖然只有六位學生，需要的材料工具也是承
辦的黃麗淑（時任職於手工所）勉力張羅來的，可見當時的漆藝與漆器
相當式微，技術的傳承正是最關鍵需要的時候。這次參與人數雖少，卻
為其後的技藝研習打下基礎，學員中的徐玉明持續投入漆藝，是王清
霜〈天人合一〉（P.129）作品的偕同製作者。而王清霜對於產業衰退之際
技藝保存的重要性早有深切的體認。

　　同一年，他受到國立傳統藝術中心籌備處的邀請擔任諮詢委員，同
時傳藝中心委託手工所辦理「漆器藝人陳火慶技藝保存與傳習計畫」，
邀請王清霜等幾位外聘老師共同指導。這項計畫由之前主辦暑期漆藝
研習的黃麗淑規劃執行，王清霜負責教授的是蒔繪及變塗等漆藝技法。
1990年代，國家政策轉向文化關心，這項傳習計畫，可說是第一個國家

【左上圖】
1996年，王清霜（右）擔任
臺灣省手工業研究所暑期技
藝訓練漆器科老師。

【左下圖】
1997年，「漆器藝人陳火慶
技藝保存與傳習計畫」結業
成果合影。

【右圖】
1996年，王清霜擔任「漆器
藝人陳火慶技藝保存與傳習
計畫」教師，指導學員變塗
技法。

[左圖]
1981年,王清霜的全家合照,後排左起為次子王賢民、長子賢國、三子賢志、四子賢呈(過繼賴姓),右一為長女麗華。

[右圖]
王清霜指導賢民、賢志、峻偉創作。

2021年,王清霜與孫子王峻偉合影。圖片來源:王庭玫攝影提供。

補助漆藝傳承的計畫。而十位學員包含賴惠英、王督宜、張明儀、賴淩沖、鍾瑩瑩、陳怡芳、曾惠英、林慶祈、廖勝文、王佩雯,在紮實的訓練下,成果斐然,不僅學員中多位畢業後持續漆藝的耕耘,屢屢獲獎,在漆藝界已有一席之地,教師王清霜和主辦的黃麗淑,也相繼成為漆藝的國家級保存者。

雖然王清霜並未要求子女要繼承漆藝和漆器產業,但是四子一女中,二兒子賢民、三兒子賢志卻是在從小耳濡目染之下,對漆藝產生興趣。成長時期看到家裡工廠忙著出貨,下課後就主動幫忙、邊看邊學。賢民、賢志大學讀的都是逢甲大學企管系,畢業後相偕展露對於漆藝的興趣。而大女兒王麗華在南崗國中擔任美術老師,退休後移民加拿大,也沉浸漆藝,投入創作。

賢民、賢志畢業後表達希望接續漆藝與美研的想法,王清霜並未馬上認可,而是希望他們先赴歐遊學、多所經歷,因為他認為,從事工藝的人,必然要有寬廣的眼界,才能走得長遠。經過遊歷與長考,賢民、賢志決心接手,1991年王清霜轉向專注創作之際,得以將美研交棒給兩個兒子。而兩位自小累積的漆藝基

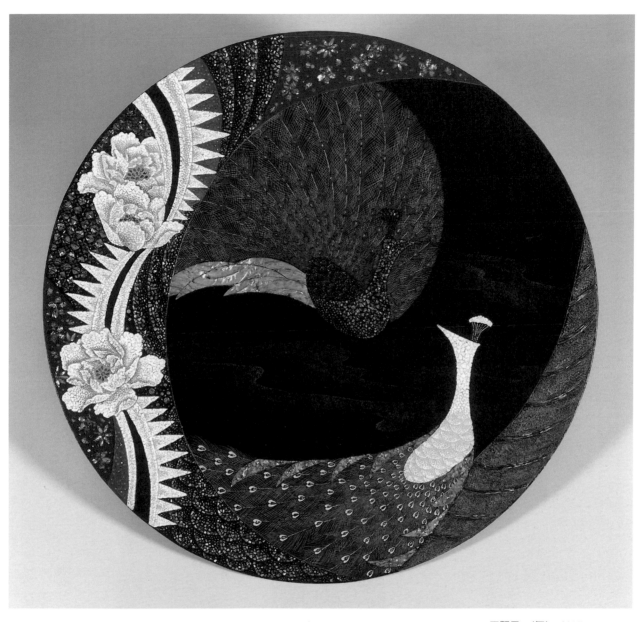

王賢民，〈舞〉，2017，
天然漆、消金粉、蛋殼、螺鈿，
75×75×5cm。

礎，不僅獲得各種獎項，更在2011年由南投縣政府登錄為漆工藝保
存者，相繼踏上傳藝之路。

　　長孫王峻偉自國外留學返臺之後，也加入漆藝的行列，成為第
三代傳人。峻偉從小和祖父感情深厚，美的觀點深受影響，而設計
的專業背景也讓他同時在漆畫創作和與產品結合的漆藝設計方面有
所發展。孫女王怡婷雖另有專職，但經常看著王清霜和父親王賢民

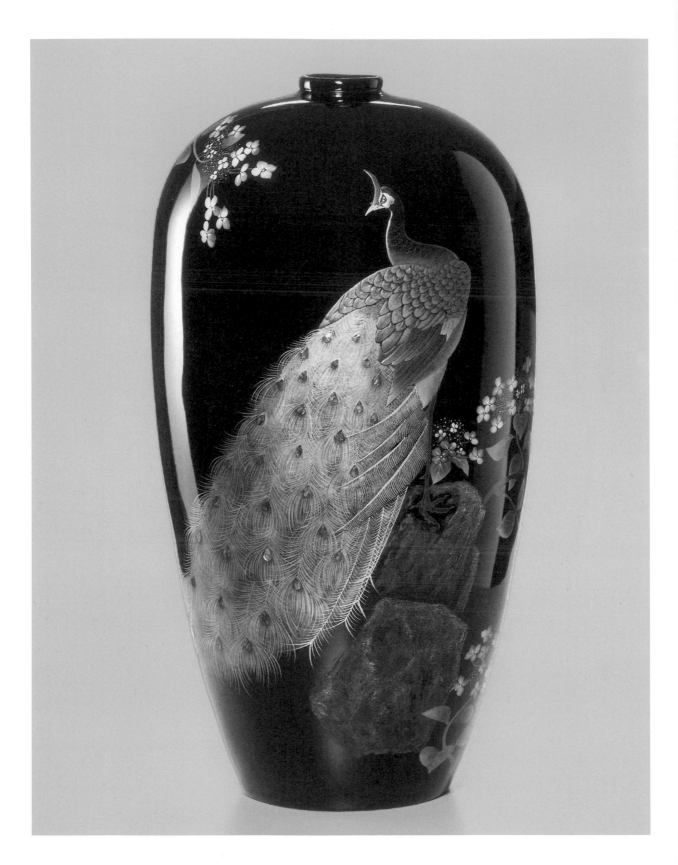

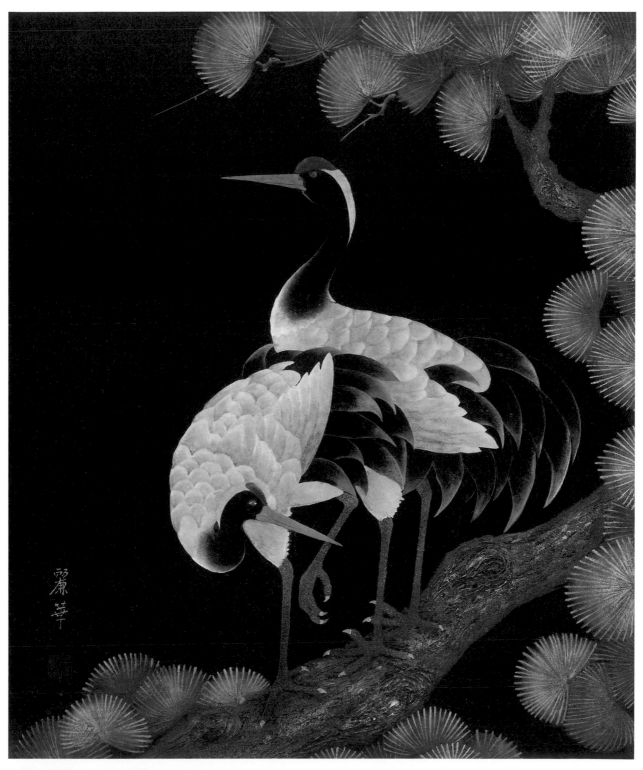

王麗華，〈松鶴圖〉，2004，漆畫，60×45cm。

[左頁圖] 王賢志，〈高冠展翠〉，2011，天然漆、消金粉，36×36×66cm。

王怡婷，〈仲夏的大地〉，
2011，天然漆、貝片、蛋殼，
31×31×22cm。

[下圖]

王峻偉，〈五月雪〉，2018，
漆畫，63×75cm。

對於漆藝戰戰兢兢的專注和喜悅，也產生濃厚的興趣，持續創作。三代傳承、三代都精采，可說是臺灣不可多得的工藝家族。

2010年成為國家級保存者之後，王清霜也正式開始傳習計畫。王清霜推薦王賢志、王清源、李麗卿為傳習計畫的藝生，經過四年傳習的訓練和考試，成為結業藝生。李麗卿曾提及傳習的學習過程：「老師從來不強調哪些技法有什麼特別，除了在課程中對學員嚴格要求基本功，十分重視美學修養及人品風格，並且強調漆藝的每個材料、胎體、細節都要親力親為。」（摘自《蒔繪·王清霜——漆藝大師的綺麗人生》258頁）承繼王清霜堅持而嚴謹的職人精神，王清源、李麗卿持續在漆藝界耕耘，走出不同的風格。

沒有華麗的言辭和炫技，王清霜以自己一生堅持的身影，傳賢也傳子。如同兒子王賢民所描述的父親：「在他從事漆藝的八十餘年中，看到真正漆的美不是機心計較，也不是多了不起的技巧，而是那種藏了又藏，一層一層變化於無形的厚樸之美」（摘自《蒔繪·王清霜——漆藝大師的綺麗人生》242頁）。這美的傳承，匯聚成臺灣的漆藝系譜，湧流為屬於臺灣的漆藝風格。

[上圖]
2014年，王清霜於「國家文化資產保存獎——保存傳承類」頒獎典禮受獎時留影。

[下圖]
2014年，王清霜（前坐者）獲頒文化部第3屆「國家文化資產保存獎——保存傳承類」，與家人及藝生合影（後排左2為藝生王清源，左3為李麗卿）。

玉山・開創臺灣漆藝的高度

臺灣在地漆工藝的發展，主要受到日本漆藝的影響，但是王清霜的作品，已經走出臺灣漆藝的宏大格局，「玉山」系列正是代表之作。

2004-2006年間，王清霜已經開始傾力於玉山的繪製。玉山是臺灣最高峰，是臺灣精神的表徵，而繪製玉山，也是王清霜個人最大幅的單件漆畫作品。

除了參考數量眾多的玉山攝影影像，創作之際已逾八十高齡的王清霜多次向家人表達希望攀登玉山，真實感受和紀錄玉山的景象氛圍。協調之後，兒子賢民、賢志多次載他到塔塔加登山口仰望玉山並素描。

從圖稿中可以看出，王清霜原本的設計是以30.5平方公分的小片漆板組合為長八片、寬四片的大幅漆畫，然而為了呈現壯闊之美，改為直接以200公分長的大型畫板作畫。

自塔塔加所見的玉山景象並非正面主峰，然而王清霜參考攝影影像以及純熟運用「三視圖」的構圖法則，將圖面轉向，表現玉山主峰的壯觀大氣。

2006年另一件〈玉山〉（P.6-7跨頁圖）的尺寸更為加大，長240公分，然而就前作構圖，則選擇近景，更為聚焦於山脈與陵線，捨去前景林木，彷彿就行走於陵線所見。畫面光照鋪滿，山脈肌理走向清晰，雲霧難以

王清霜設計構圖的玉山圖稿。

[右頁上圖]
王清霜，〈玉山〉，2005，
漆畫，122×200cm。

[右頁下圖]
王清霜於工作室的創作情景。

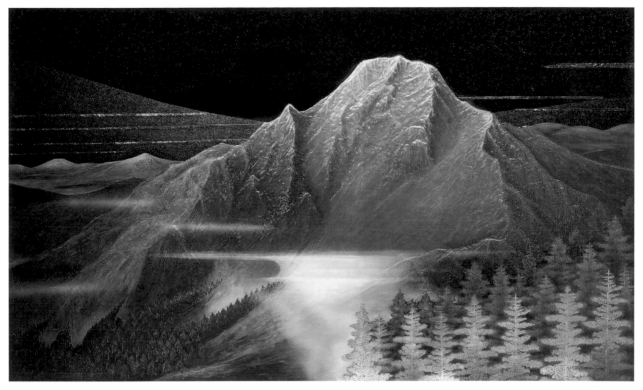

遮掩。雖然無法親身踏上登頂之途，藉由畫作，已經看到登頂所見。

　　玉山的險峻崇高，如雕塑般的立體層次、質感脈向，王清霜以精彩的高蒔繪技術具現。為了達到心中玉山的質感，一般可得的丸金粉太細，不足以表現玉山雄渾的氣勢，因此王清霜自行以銼刀將金塊削出適合的金粉運用。

　　對於已超過八十歲的創作者來說，獨立完成這樣巨大的圖幅非常耗費體力。為了達到最滿意的表現，王清霜多年來持續進行玉山主題的作品，不顯辛苦。2012年，同樣是240公分長的大尺度作品〈玉山〉(P.152上圖)，則選擇前後景

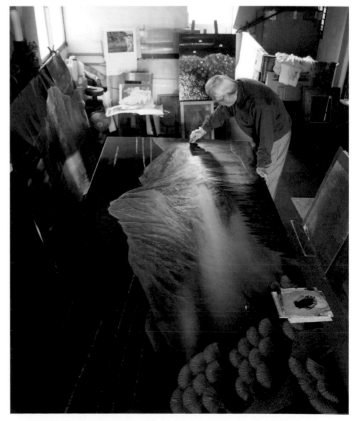

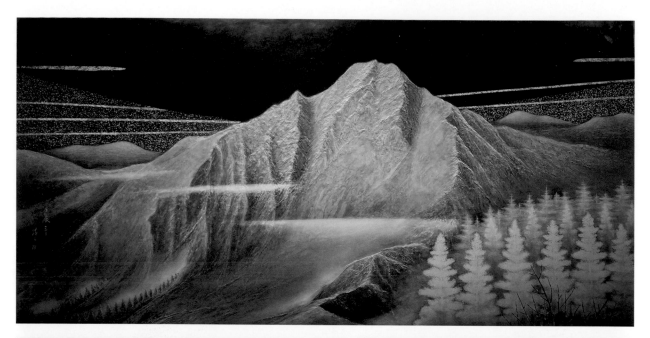

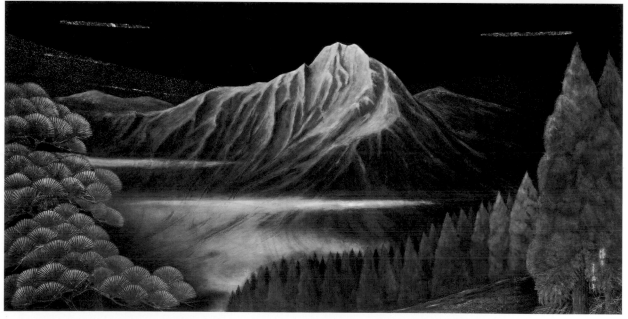

[上圖]
王清霜,〈玉山〉,2012,
漆畫,120×240cm。
署記「壬辰年,清三」。

[下圖]
王清霜,〈玉山長春〉,2021,
漆畫,120×240cm。

切割的構圖,在險峻之外加入縹緲的意境。

2021年,他以一百歲之齡完成同樣巨幅而壯闊的〈玉山長春〉,並於同一年在「王清霜100+漆藝巨擘百歲特展」中展出,王清霜的精神令人萬分敬佩。

百歲的玉山,不再嶙峋分明,而是由陰影襯托坦然而立的明亮剛

毅。遠處平蒔繪的金粉彷若點點星火，是宇宙，也是人世。時空浩瀚，
世代悠長。

　　近景的林木，一側寫實，一側示意。觀者右側的針葉林，延續數
年來未曾停歇的觀察研究所累積的寫實細節，這件作品中較前作減少
細緻描繪的筆觸，但氤氳的氛圍因而更為濃郁；左側的松樹，傳達傳

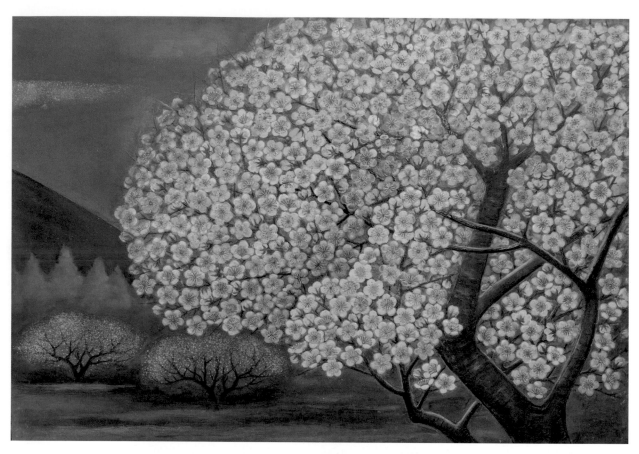

王清霜，
〈桐林瑞梅〉，2017，
漆畫，72×104cm。

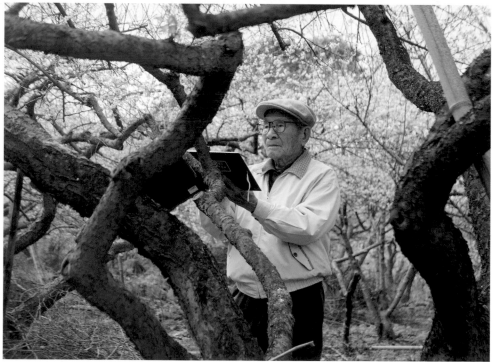

[左圖]
2017 年，王清霜於梅園中
作畫。